MASTER SHOTS

MASTER SHOTS

「攝影機只是工具，如果你以為拍電影就只是知道怎麼使用攝影機，鐵定會失敗。在《大師運鏡》一書中，克利斯‧肯渥西提供了一套絕佳的指南，告訴我們如何運用這個工具激發動人的震撼能量，以及吸引觀眾進入故事當中。無論你使用哪一種攝影機，在還沒看完這本書之前，先甭想打開攝影機！」

── 凱瑟琳‧克林區（Catherine Clinch），出版人
www.MomsDigitalWorld.com

「現今討論電影的書籍雖然已經太過氾濫，想要為電影藏書庫再添新書，的確小心翼翼，但是《大師運鏡》絕對是與所有重要著作一樣的必購新書。」

── 史考特‧艾斯曼（Scott Essman），出版人，《Directed By》雜誌

「克利斯‧肯渥西這本書會給你一種毫不受限、無漏失畫面的全觀點，帶你從攝影機的角度來看如何拍攝電影。如果你很想知道電影究竟是怎麼被創造出來的，一定要好好看這本書。」

── 馬修‧泰瑞（Matthew Terry），編劇／導演
www.hollywoodlitsales.com專欄作家

「乍看之下，《大師運鏡》似乎是一本如何處理攝影技術的簡單教本，不過，只要你一打開這本書，馬上會知道這不是只給導演和攝影師看的書，對於想要為拍片計畫注入活力、提升敘事視覺層次的製片和編劇來說，這也是一個很棒的參考來源。作者克利斯‧肯渥西以一種簡明扼要、不囉唆的方式，展現出他的知識。不論是在恐怖片／驚悚片當中營造更緊張的感受，還是在愛情／性愛場景中捕捉令人臉紅心跳的心動時刻，以及如何徹底掌握追逐場景，都沒有問題！」

── 凱西‧馮‧尤尼達（Kathie Fong Yoneda），研討會主持人，製片，《推銷劇本大競賽：好萊塢圈內人教你怎麼去賣劇本、把它拍出來》（The Script-Selling Game: A Hollywood Insider's Look at Getting Your Script Sold and Produced）一書作者

「動作片場景、打鬥以及追逐的鏡頭安排，這本書的說明都乾脆俐落，但最神奇的還是裡面的圖集。這本書不但文字清清楚楚，而且鏡頭理論的圖示也一目瞭然；它很精確地告訴你要如何使用各種攝影角度和鏡頭，以及為何需要這樣運用，讓你無論用多低的預算都可以拍出一流的攝影佳作，看起來就像是我們平常看的大銀幕高成本電影一樣，真的，一定要買。」

── 理查‧拉‧莫特（Richard La Motte），獨立電影工作者，《服裝設計101》（Costume Design 101）一書作者

「如果你在找一本簡單易懂的指南書，讓你的影片視覺震撼有力，我想也找不出別本書比這更適合入門的了。肯渥西剖析鏡頭的方式，讓它變得清楚又簡單，我深受啟發，已經拿起攝影機開始拍片！如果你是作家，更是非讀不可，了解如何組構安排拍攝畫面，不只可以提升你的視覺敏感度，還可以增進你的編劇能力，讓片子被拍攝的機會大增！這是一本值得所有電影工作者珍藏的好書。」

── 德瑞克‧利達爾（Derek Rydall），編劇，《我本來可以寫出比那更好的電影劇本！》（I Could've Written a Better Movie Than That!）、《什麼都比不上熱情的事業》（There's No Business Like Soul Business）等書作者，ScriptwriterCentral.com創辦人

「克利斯‧肯渥西的《大師運鏡》，對於場景所隱含的敘事結構，提供我們一種了不起的解析方法。不論賽車追逐或是打鬥場面有多麼刺激，在觀眾看出最後的結果之前，都只是戲劇性的靜態鏡頭，肯渥西告訴了我們要如何讓這些場景真正發揮效果。」

── 尼爾‧希克（Neil D. Hicks），《劇本寫作101：編寫劇情長片

的必要技法》（Screenwriting 101: The Essential Craft of Feature Film Writing）、《編寫動作——冒險片：真實的當下》（Writing the Action-Adventure Film: The Moment of Truth）、《驚悚片劇本撰寫：內在的恐懼》（Writing the Thriller Film: The Terror Within）等書的作者

「『有時候，一記重擊就可以道盡整個故事……』肯渥西文筆生動、敘述詳細的書裡，以這樣的一句話作為開場白，幹得好！」
—— 瑪莉莎·底瓦利（Marisa D'Vari），《創造角色：讓他們低喃出自己的祕密》（Creating Characters: Let Them Whisper TheirSecrets）一書作者

「在這本重要的參考工具書當中，肯渥西精確掌握了電影裡無可言說和視覺的語言。技術人員、導演以及編劇作家都應該好好一讀，才能真正完整了解這種令人震撼的語言。」
—— 黛博拉·帕茲（Deborah S. Patz），「魔術師之家」（Magician's House）製作部主

「這本《大師運鏡》，讓每一位電影工作者了解鏡位安排所需的一切細節，無論是獨立製片還是好萊塢大製作裡最困難的鏡位，都沒有問題。看完這本書，就好像得到了魔法師所有的真傳絕學。」
—— 大衛·華特森（David Watson），「受咒者」（The cursed）製片

「談如何導電影的好書難尋，把重點放在打鬥和追逐之類的困難橋段的安排與構圖，更是尤為難得。在這本文筆生動的書裡，有許多電影裡的珍貴圖示，克利斯·肯渥西花了許多時間，才修補完成此一知識的鴻溝，無論對於新手，還是準備（或正在）拍攝新片的工作者來說，都是一本不可或缺的書。」
—— 克利斯·賴利（Christopher Riley）The Hollywood Standard作者

「這本《大師運鏡》不只是給新銳導演的優秀實用手冊，而且對於必須和導演溝通，或是了解其語言的每一個人來說，也是一本極佳的書。不論你是導演、劇作家、演員、設計還是製片，《大師運鏡》都可以幫助你從攝影的觀點思考敘事，無論你的所學專精為何，都可以讓你成為一個更好的導演和團隊成員。」
—— 查德·基維奇（Chad Gervich），電視編劇／製作人（《實境狂歡秀》（Reality Binge）、《一夜情人》（Footy Call）），《小銀幕，大畫面：電視業編劇指南》（Small Screen, Big Picture: A Writer's Guide to the business）一書作者

「這本書應該被禁！！！這些本來是專業導演絕佳拍攝技法的私藏秘笈，怎麼可以讓人只花一點錢就流了出去？」
—— 約翰·貝得漢（John Badham），導演（《週末夜狂熱》（Saturday Night Fever）和《戰爭遊戲》（Wargames）），《我會在預告片裡現身》（I'll Be in My Trailor）一書作者

大師運鏡。
MASTER SHOTS

解析100種電影拍攝技巧

克利斯・肯渥西◎著

【NeoArt】2AB612X

大師運鏡1！全面解析100種電影拍攝技巧（二版）

原著書名	MASTER SHOTS：100 ADVANCED CAMERA TECHNIQUES TO GET AN EXPENSIVE LOOK ON YOUR LOW-BUDGET MOVIE
作　　者	克利斯・肯渥西 Christopher Kenworthy
譯　　者	吳宗璘
選書企劃	姚蜀芸
責任編輯	李素卿
美術編輯	張哲榮、江麗姿
封面設計	張哲榮、走路花工作室
行銷企劃	辛政遠、楊惠潔
總 編 輯	姚蜀芸
副 社 長	黃錫鉉
總 經 理	吳濱伶
發 行 人	何飛鵬
出　　版	電腦人文化／創意市集

發　　行　　城邦文化事業股份有限公司
　　　　　　歡迎光臨城邦讀書花園
　　　　　　網址：www.cite.com.tw

香港發行所　城邦（香港）出版集團有限公司
　　　　　　香港灣仔駱克道193號東超商業中心1樓
　　　　　　電話：(852) 25086231
　　　　　　傳真：(852) 25789337
　　　　　　E-mail：hkcite@biznetvigator.com

馬新發行所　城邦（馬新）出版集團
　　　　　　Cite (M) Sdn Bhd
　　　　　　41, Jalan Radin Anum, Bandar Baru Sri Petaling,
　　　　　　57000 Kuala Lumpur, Malaysia.
　　　　　　電話：(603) 90578822
　　　　　　傳真：(603) 90576622
　　　　　　E-mail：cite@cite.com.my

製版印刷　　凱林彩印股份有限公司
　　　　　　2022年（民111）3月　二版1刷
　　　　　　Printed in Taiwan
ISBN　　　 978-986-0769-74-6
定　　價　　450元

MASTER SHOTS：100 ADVANCED CAMERA TECHNIQUES TO
GET AN EXPENSIVE LOOK ON YOUR LOW-BUDGET MOVIE
Copyright:©2011 BY CHRISTOPHER KENWORTHY
This edition arranged with MICHAEL WIESE PRODUCTIONS
through BIG APPLE AGENCY, INC., LABUAN, MALAYSIA.
Traditional Chinese edition copyright:
2022 PCUSER, a division of Cite Publishing Ltd.
All rights reserved.

國家圖書館出版品預行編目資料

大師運鏡：觸動人心的100種電影拍攝技巧 / 克利斯.肯渥西 著.
-- 初版 -- 臺北市：創意市集出版：
城邦文化發行, 民111.03
　　面；　公分
　譯自：Master shots : 100 advanced camera
techniques to get an expensive look on your
low-budget movie
　ISBN 978-986-0769-74-6（平裝）

　1.電影攝影 2.電影製作

987.4　　　　　　　　　　　　　110022746

CONTENTS

CONTENTS

簡介

無論你的預算是多少,這本書都可以提供你靈感,拍攝出複雜和創意十足的鏡頭。本書中所援引的例子多出自於大成本的劇情片,人員和設備也可想而知,但是書裡的每一個鏡頭,都可以用低預算、手持攝影機的方式進行拍攝。所以我不想浪費時間告訴你該用什麼樣的推軌或是吊臂,因為你最後可能還是即興發揮,許多偉大的作品也是如此應運而生。

過去幾天當中,我都在拍攝現場和攝影師討論我第一部劇情長片的畫面安排,我知道我們目前提出的是初步計畫,但是那也給了我們更多的機會,讓我們在拍攝到來的那一天能夠發揮創意。這本書可以幫你開始規劃屬於自己的畫面,當你時間有限卻得要想出好點子的時候,就會知道該怎麼做了。

我在電影和電視圈工作已經將近十年,但我發現這本書在我構思第一部劇情長片鏡頭時,還是幫上了很大的忙,真是出乎我意料之外。我想本書裡的任何一個畫面,都不太可能直接以

這樣的面貌,出現在某部完成的電影當中,不過,這也不是重點。種種的觀察和想法提供了我一個起點,我可以研究以前是如何完成,現在還可以怎麼做,而且當我著手進行時,還可以增添新的概念。

最近在電視圈甚至在好些電影中,常有人把攝影機動來動去,純粹就是愛現而已,又或者有人以為,移動或搖晃的鏡頭就比較有震撼感。不過,技巧高超又生動的大師運鏡,再加上精準的攝影機移動,和一般熟手拍攝出的場景相比就是大不相同,而且,它們還可以捕捉到某些真正讓人驚嘆的事物。絕對不要因為攝影機可以動就隨意移動,也不要因為懶得去想更有趣的東西,就把它放在腳架上動也不動。如果你苦思多時卻找不到靈感,翻翻這本書,因為之前早就有人解決了你的問題,而且你很可能讓他們的解決方案更加完善。

每一章我幾乎都會提到可供選擇的鏡頭,以及建議拍攝特殊畫

面時使用的鏡頭類型，如果你不是對鏡頭選擇很有興趣的那種導演，我還是鼓勵你要掌握基本知識，就算你自認是「演員型導演」，也請你務必記得，要是你不清楚拍攝演員的最佳方法，自然也無從判斷演員的表現。其實你只需要花一個下午的時間弄懂35mm 數位單眼相機，或甚至只要玩數位攝影機裡的鏡頭伸縮功能也可以，看看不同鏡頭會產生什麼效果（雖然伸縮鏡頭只是單一鏡頭，但是你可以從長短不一的變化當中，把它想像成是許多不同的鏡頭）。

不要把鏡頭的決定權留給你的攝影指導，雖然這是他們應該要幫你做的事，但除非你自己了解鏡頭，否則不可能精準規劃自己的畫面（或是一開始就想得出來）。已經有許多書解釋鏡頭的不同之處及其可達成的效果，但卻還沒有一本書，真正的探討如何運用攝影機一展身手。我要是在任何章節中建議使用長鏡頭效果較好，那就請你先試試看，然後再用短鏡頭也試一試，看你覺得我說的對不對。你從中所獲取的經驗，比起我所寫出的任何東西都來得重要。

這不是一本討論鏡頭的書，但是我知道拍攝時隨便選鏡頭就會隨意亂拍，很可能會出現沒有意義的場景。這本書的重點在於攝影機移動，大師級的運鏡可以讓你的場景發揮功效。為了每一個場景，你必須利用完美的鏡頭選擇，為自己的演員和攝影機之間編出一齣舞劇，等你構思完成之後，再去思考指導演員表演。你的腦子裡要記住一大堆東西，這也正是這本書可以派上用場的原因，你了解越多的技巧，能夠完全拋卻它們的速度也就越快，更能創造出自己的獨門絕活。

本書中的技巧不只可以讓你成為好導演，而且你還可以透過學習，更加徹底了解畫面如何運作，等到你把書裡的技巧全部融會貫通之時，也終將可以創造出你自己的百種技法。

關於本書的影像

每一章都包含了好幾種類型的圖片，電影畫面抓圖是從賣座電影的畫面而來，可以顯見運用這種技巧的效果有多麼成功。

空中飄浮攝影機（淡色背景）鏡頭所顯示的是，攝影機和演員如何行進，以達成預定效果，白色箭頭所指的是攝影機的前進方向，黑色箭頭所指的是演員的前進方向。

每一章的最後一個畫面（右下方），則是以新方法來運用該項技巧的表現結果，你不只是重製其他電影的畫面，更能運用技巧創造出某些具有新意的東西。

空中飄浮攝影機的鏡頭是以Poser 7軟體所繪製，這個軟體可以讓虛擬攝影機在人物角色周邊游移，讓人物產生動畫效果，而箭頭是在Photoshop軟體中所加入。

至於模擬場景，則是將Poser 7的人物模型輸入Vue Infinite軟體，然後在背景中做出建物、樹木以及地景。

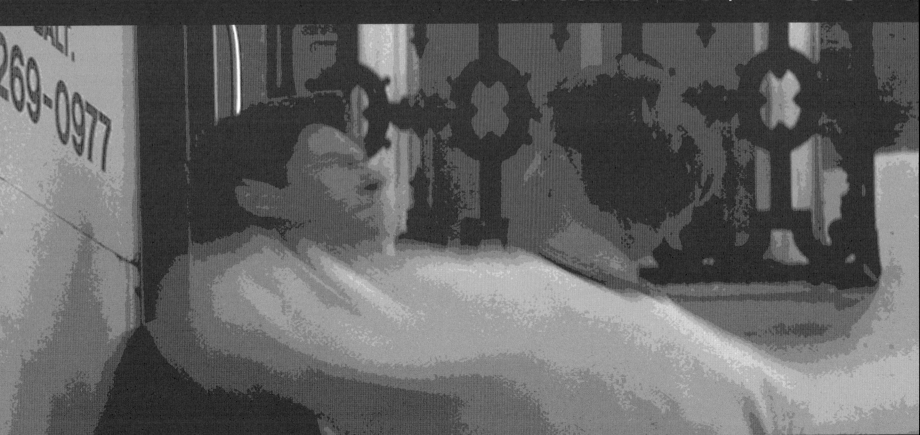

1.1

長鏡頭特效

拍攝揮拳的暴力攻擊時，最基本的方法，同時也是效果最好的方法之一。在《鬥陣俱樂部》（Fight Club）裡由主角揮出的第一拳，就是以這種方式拍攝而成，而且整部片子裡還用了不只一次，可見效果很不錯。

大部分的演員都願意親身上陣，因為這不需要什麼技術，只要時間點拿捏得好。大部分演員對這種演技挑戰也都樂在其中。這種手法的基本技巧，只不過是讓演員向距離攝影機較遠那一側的演員揮拳出擊。雖然此一技巧對大多數的電影工作者來說，不過是想當然爾，但是很多人都忘了鏡頭選擇的重要性。要是你挑了不對的鏡頭來拍攝，就會看起來很滑稽，根本無法達成借位效果。

訣竅在於使用長鏡頭。當你以長鏡頭進行拍攝時，物件之間的距離會看起來被縮減了。在《鬥陣俱樂部》裡，你會發現長鏡頭讓遠方的牆面看起來很靠近演員，但其實它卻位於遠處。這種縮減的效果也適用在演員身上，愛德華·諾頓（Edward Norton）朝布萊德·彼特（Brad Pitt）頭部某側出拳，而對方

看起來是真的挨了拳。這個借位的效果非常成功，因為布萊德·彼特在大家以為他被扁的那一剎那，做出被打到的樣子。

架好攝影機和長鏡頭，然後，如有需要，開始處理演員位置的構圖。本書的構圖只是範例，不論是緊湊或寬鬆的取景，此技巧都可以發揮良好效果。

安排好攝影機的位置，讓第一拳落下時，拳頭可以藏在被打者的頭後方。演員可能會因為求逼真，而以近距離揮打對方，其實並不需要如此。你要向他們保證，就算拳頭差了好幾英吋，看起來也還是很寫實。慢動作播放這個場景畫面，在攝影機或螢幕裡仔細觀看，確保效果一如預期。演員甚至可以朝向被打者的臉部前方揮拳，只要被打者假裝把他的頭猛轉回來即可。

只要拳頭落在演員的頭部後方，加上一些攝影機移動來跟隨動作的進行也無妨。只要有周詳的策劃和排練，也可以運用這種方法拍攝一整個段落。

1.2

快速重擊

有時候，一記重擊就可以道盡整個故事。你的男主角揮出了一記快速重擊，被打的人應聲倒地。沒有後續的拳腳相向，也沒有求勝的戰鬥，瞬間，一切都結束了。

要是你的故事腳本需要這種快速打鬥的場面，你必須營造出一種感覺，讓大家認為這是最為極致、最有力道的一拳。請運用與「長鏡頭特效」中類似的技巧，讓男主角落拳在被打者頭部的後方。不同之處在於，攝影機的動作直接連結到的是演員的爆發力，並且讓重擊的感受迴盪不已。

把攝影機架在被打者那邊，鏡頭朝向男主角的方向。若你使用的是長鏡頭，可能得非常靠近演員，讓兩名演員同時入鏡。但也要避免因為太過靠近，而變成從被打者後方拍攝的過肩畫面，這樣會讓觀眾覺得自己跟劇中人一樣也快被打了，而不是想要為男主角加油喝采。男主角應該是畫面的重點，所以當主角進行攻擊時，居中的構圖可以發揮很好的效果。

當男主角接近被打者的時候——用一種快跑、猛衝或是堅定的步伐前進——攝影機可以微微後傾，好像是被他的動作所推移一樣。

然後，當準備出拳的時候，攝影機靜止不動，接著對著出拳的方向進行搖攝。這樣看起來好像是拳頭打到攝影機，而且還把它揮到一邊去，這時男主角和被打者也因此都會落在景框的左方。你的攝影師必須能夠好好掌握時間點，如果順利完成，就能讓這個最安全的特技，看起來像是震撼力十足的一拳。

1.3

互毆動作

傳統電影的打鬥場面是兩方彼此對峙、互打對方的臉，當然，你現在還是看得到這種畫面，不過它看來是有點過時了。但如果在你的故事中，打鬥佔有重要的份量，或是你想讓觀眾注意誰勝出以及後續發展，你就必須更有創意，要讓觀眾有親臨現場的感覺，親眼目睹那痛苦又危險的動作。

其中一個拍法，是讓演員的動作決定攝影機的移動。所以，當演員在動的時候，攝影機也隨之移動，尤其在演員互毆或拉扯時效果最好。稍後，當主角們在打鬥中陷入疲累和使勁掙扎之際，可以考慮再使用這一招。

把攝影機置於演員側邊、頭部的高度。在他們使勁掙扎時，其中一名演員把另一個演員或拖或推，整個拉過去，你的攝影機要在演員走動的時候跟著移動。為了展現出最強烈的動感，移動時不要改變攝影機的高度、搖攝的角度或是與演員的攝距。

當演員以兩人一組的方式移動時，他們的步伐絕對不可能一致，為了讓兩人全部入鏡，很容易落入把他們當作合體拍攝的陷阱，這種作法會降低攝影動感。此時反而應該讓攝影機的重點集中在其中一人身上，而不是合體的那兩個人，這其間的差異很微妙，卻非常重要。

當演員停了下來，無論是撞到牆或是倒了下去，這時就可以改變搖攝的角度、攝影機高度或是距離，這樣做可以凸顯演員動作的嘎然而止。

1.4

擊倒

讓劇中角色被擊倒在地，是一個張力十足的劇情爆點。它告訴觀眾的是：主角狀況不妙，而且打架也輸了。但是在拍攝現場，這表示得讓演員陷入危險，不然就得花錢請特技演員。

有個便宜的替代方案是，讓觀眾看到演員被打，然後切到演員倒地的特寫。只是這種手法看起來比較假，也沒有一鏡到底、無剪接的震撼力。

解決之道是結合「長鏡頭特效」和簡單的攝影機移動，讓演員其實只是輕碰地面，卻可以掩藏得很好。你不必讓演員冒著風險倒地，只要慢慢地倒在地上，也可以讓那一刻充滿了戲劇性。

這些從《愛國者遊戲》（Patriot Games）裡找出來的定格畫面，可詳細說明此一手法。哈里遜·福特（Harrison Ford）先

假裝被打到，此時攝影機還是維持在頭部高度，然後他慢慢坐到地上，當他跌出景框，攝影機低移到地面，福特演得彷彿是剛剛重摔觸地。這是一種相當簡單的誤導手法，但只要時點掌握得好，再加上音效，看起來簡直就像真的一樣。

把攝影機架設在攻擊者後方、與眼睛同高的位置，由於出拳是假動作，所以被打者也是假裝被打中，然後慢慢低下身子、接近地面並倒下。值此同時，攝影機急降至被打者雙眼高度的位置，而攻擊者則擋住觀眾視線、遮住被打者的動作。在攝影機移動的同時，如果攻擊者繼續對被打者施暴，觀眾就會注意這些動作，而不是攝影機本身的移動，這種作法也能增強效果。

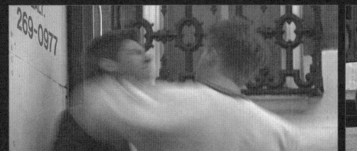

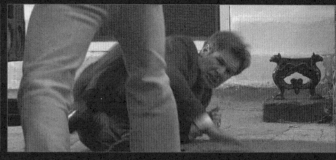

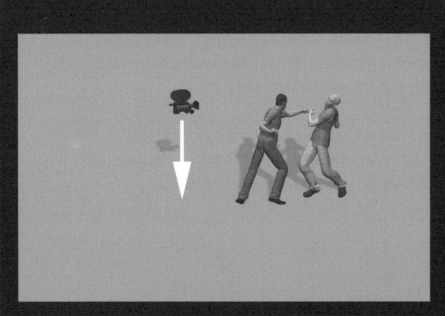

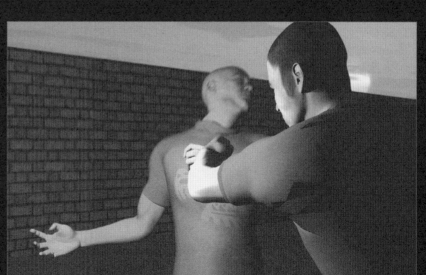

1.5

以剪接呈現踢擊

在真實生活的打鬥中,拳打和腳踢一樣重要。在電影中,整個打鬥段落都可以出現踢人動作,但若用來營造失敗感,這招特別有用。某個角色躺在地上,另一個角色還在猛踢著他,這也可以出現在主要打鬥結束之後,贏者享受著勝利時刻的模樣。

要如何不加入複雜特技,而拍出這種腳踢畫面?最好的方法,是在開拍時就帶入剪接的概念,以讓剪接師成功處理腳踢動作為前提,進行拍攝的思考。先把攻擊者的畫面剪進來,接著在被踢中的那一刻,剪入被打者的畫面。只要事先構思好剪接手法,就可以創造出,優於以單一畫面呈現整場踢人與回應的過程。

為了強調某一角色居於上風,必須以仰角拍攝一切事物。把攝影機朝上對準攻擊者,讓他對著鏡頭外的軟物猛踢。不要讓演員空踢,因為那會看起來很假,一定要放個床墊或是墊材,讓演員可以真的踢到些什麼東西。攝影機應該要非常靠近演員,觀眾才會覺得一輪猛踢果然是來真的。

在第二個畫面中,再次把攝影機放低、接近地面,在被踢演員的後方保持一點距離。使用長鏡頭,它可以讓攻擊者和被打者之間的距離,看起來被縮減。攻擊者在開拍時,模擬踢腳的收尾動作,收腿向上或是向後。值此同時,被踢者必須縮成一團,好像真的被踢中一樣。單單這個畫面會看起來超假,但若加上精準的剪接和音效,看起來會非常逼真。

進入剪接階段時,前一兩個踢擊畫面要讓攻擊者的臉部入鏡(觀眾才會知道發生了什麼事),在第三次踢擊的時候,切入低角度畫面,讓人可以看清楚被踢者的反應。

1.6

倒臥地面

現實生活中，多數的打鬥在倒地之後沒多久就結束了。電影中卻會僵持得更久一點，主角們真正打完之後，通常還會在地板上胡抓亂爬一番。某種程度來說，這種手法的功能是很老套，但卻可以反映出打鬥中吊詭的親密感。它顯現出你的角色不只是因為暴力而拳腳相向，還牽涉到如深情擁抱般的個人化衝突。

當你的角色倒在地上的時候，權力的消長更加明顯，畢竟已經有人在上方壓制成功，當然，這個人不一定會一直佔上風，大部分的打鬥都是在地板上收場，因為你想知道究竟誰會勝出，或者會不會暫停休兵。

攝影機朝地面拍攝上位演員的越肩角度畫面很簡單，但是要反拍上位演員的鏡頭，就需要多花一些工夫。就算不使用腳架、

把攝影機放在地上，還是會太過靠近演員的臉部，你可以考慮使用廣角鏡頭予以彌補，不過，應該由你自己決定要哪一種鏡頭，而不是取決於場地的限制。

解決的方法是，讓演員爬上一個高台或是桌面上，攝影機就可以放在他們的下方，我們就可以清楚看見上位演員的臉部，而且可以帶入第二名角色的落敗感。這兩個畫面要使用同一種鏡頭，而且攝影機拍攝臉部的距離也要一致。

一定要做好防護措施，桌面四周都要放置護墊，這應該不需要我提醒了。千萬不要讓你的演員在加高的桌面上表演複雜花俏的動作；等到打鬥即將收場時，再祭出特寫鏡頭。

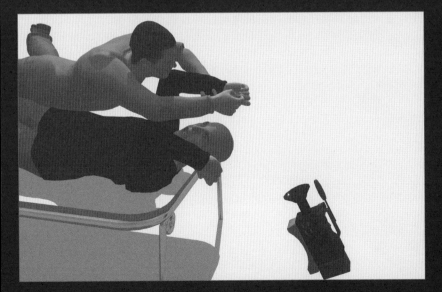

1.7

畫外暴力

如果你想要呈現一場暴力攻擊，卻不想讓自己的片子淪為血腥片，可能就不會希望出現見血又折磨人的畫面。有時候，電影需要暴力的強烈暗示，而不能看到真正發生的毆打畫面。

《尋找新方向》（Sideways）的這些圖格，顯現其中一位角色正拿著機車安全帽痛毆另外一個角色，她不斷用安全帽打他的臉，整張臉都打花了。我們了解她異常的憤怒與暴力行為，對整個劇情來說很重要，但這是部喜劇片而不是驚悚片，要是真的看到他的臉糊爛成一堆碎肉，絕對是大錯特錯。解決的方法是呈現出她在攻擊，而不是攻擊的結果。

這種手法可以營造出暴力攻擊的效果，卻不必讓演員冒什麼風險。把攝影機架在腰部的高度，向上仰拍攻擊者，拍攝他假裝一直海扁躺在地上的某人。

要是在攻擊發動之前，先讓觀眾在鏡頭裡看到好好站著的被打者，將可發揮最佳效果。所以，你可以運用本章中的其他技巧，先引入被打者，然後再讓他們倒地，接著再繼續拍攝這個鏡頭。當然，被打的那位演員應該要翻滾到旁邊去，原來的位置則放上護墊，讓攻擊者可以真的打在某些東西上。

這種技巧的真正張力在於完全不需剪接，還可以直接看到攻擊者的臉，比起靠特技和剪接的段落相比，反而凸顯更多的活力和特色。

《尋找新方向》（Sideways）由亞歷山大・潘恩（Alexander Payne）執導。

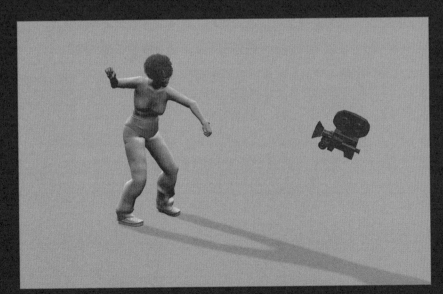

1.8

落敗的瞬間

當打鬥快要結束時，觀眾希望看到誰將勝出的態勢趨於明朗，而且他們也會想看到，此一結果如何在這兩個角色身上呈現出來。在電影當中，這通常意味著勝利的一方會壓制在失敗者上方，不是忙著把他打昏就是要殺死他。但是，在這一刻真正到來之前，品嚐勝利時刻是很重要的。

我們可以從這些《愛國者遊戲》的畫面看出來，各個演員的打光方式和鏡頭選擇都大不相同。勝者看起來坐在敗者的上方，我們可以看到他的臉部表情，也可以解讀出這個角色接下來要發生什麼事。值此同時，被打者是以幾乎超現實手法的打光、運用長鏡頭、並從勝者的觀點來拍攝。風格的對比，也顯現出他們在困境之下的懸殊差異。

到了最後，敗者退出畫面之外，留下哈里遜‧福特一個人在景框之內。這一點很重要，因為它象徵了打鬥即將結束，而且可以讓觀眾重新把焦點放在故事裡的英雄身上，看著他釋放出所有的情緒。

第一個鏡位，要安排兩位演員都入鏡，與「倒臥地面」的手法很類似，要不然你也可以把攝影機放在某一側，直接以地面角度拍攝即可。第二個鏡位可以用長鏡頭，以高於演員的角度進行拍攝，或者是以廣角鏡頭近拍演員，這兩種會產生不同的效果，選擇哪一種，要看你故事的特定需求而定。

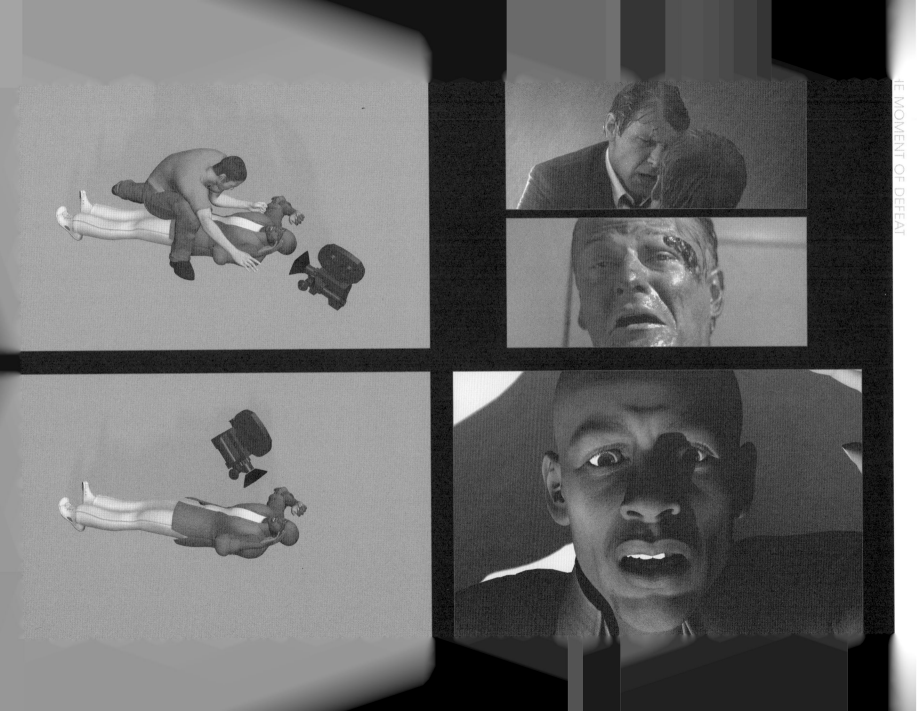

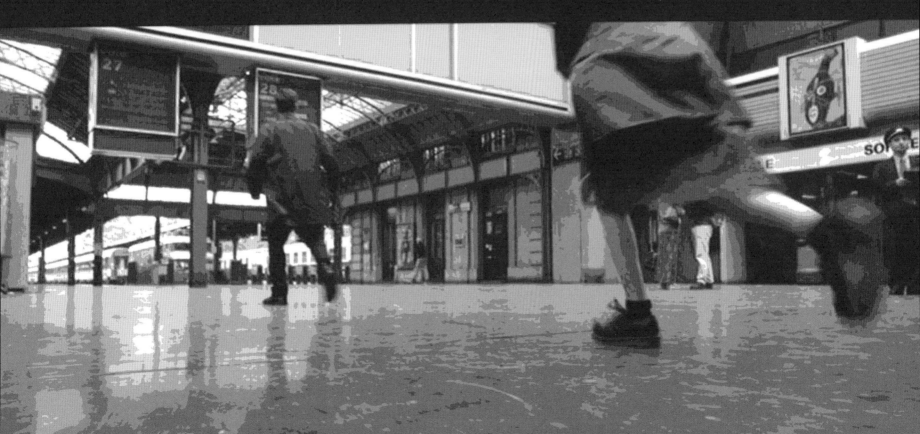

2.1

跟著主角跑下去

當某人正被追著跑的時候,並不需要為了營造場景,而一定要看到後面在追的人。事實上,如果演員背後除了空景之外什麼都看不到,會比看到某人在後面節節逼近,更為驚悚駭人。

要等到先確立了追逐場面之後,這種畫面才能發揮作用,因為觀眾得先知道這個角色正被人追著跑。尤其是演員奮力奔跑在爬坡、轉彎的困難地形上的場景效果最好。若是在夜間拍攝,請先確定背景燈光足夠,讓觀眾能察覺到攝影的動感。

把攝影機架設在非常靠近演員的位置,但記得要使用廣角鏡頭。這樣可以凸顯移動感,但也會放大演員四周的背景環境。在進行拍攝時,攝影機要和演員保持等距,觀眾也會因此對她的動作產生強烈的共鳴感。

在這些例子當中,演員都位於景框的中央,你不一定要使用中央構圖法,但無論你運用哪一種構圖,畫面從頭到尾都要保持一致。構圖持續性意味著攝影機鎖定在演員的動作上,所以我們會感受到她在奮力前進。拍攝過程中要是方向變換的次數越多,效果會越好。蜿蜒山坡的場景完美至極,因為它不但包含了努力爬坡的過程,也有許多方向的變化。

雖然在背景中永遠看不到攻擊者,但是這種畫面也很容易自行變化,你可以在畫面快要結束時,讓攻擊者出現入鏡。如果逃跑者看不見出現在背景中的攻擊者,將創造出更豐富的懸疑性。

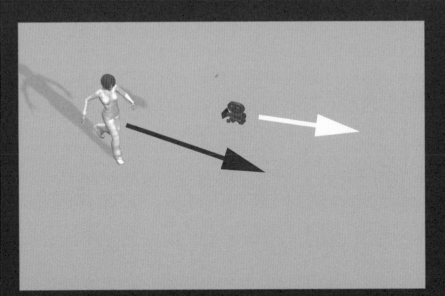

2.2

長鏡頭搖攝

大多數的追逐畫面都有一個在逃跑的人，還有另一個在後面苦追的人。如果你讓角色奔跑、橫跨過整個銀幕，而攻擊者卻是筆直朝向攝影機而來，就可以製造出一種更富有創意的恐懼感。並不是所有的故事情境都適合這種手法，但若是主角有個必須持續向前的既定目標，而攻擊者從側邊出現，這樣的畫面會很令人讚嘆。

這時候要選用長鏡頭，因為當你搖攝演員從左跑到右、橫跨整個銀幕時，會大大增強穿越環境的動感。要是他們四周或前方有樹林，或是有其他障礙物快速掠閃過銀幕，效果最好。長鏡頭一樣會縮短觀眾看到的實際距離，即使攻擊者現身在遙遠之處，看起來卻近得可怕。

先安排好逃跑演員及其路線，再安排攻擊者和攝影機等距各置於逃跑者的兩側。你當然可以跟拍演員，但如果你使用的是超長鏡頭，就真的沒有必要如此，而且搖攝畫面可以不太費力地創造出震撼性的效果。

這種手法想要成功，一定要讓觀眾可以清楚地看見攻擊者。在《魔戒首部曲：魔戒現身》（The Fellowship of the Ring）的這個畫面中，有一大堆樹木和特殊地形，場景令人眼花撩亂，所以只有在背景中安排多位攻擊者，才能讓這一招奏效。如果你只有一名攻擊者，場景的安排應該要在更為僻靜的環境，才能讓觀眾一眼就看到攻擊者。

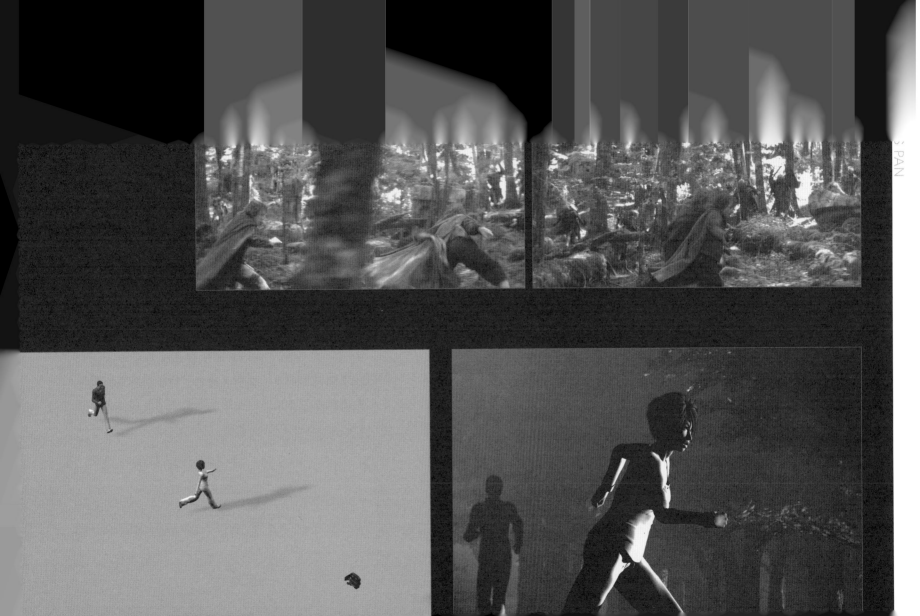

2.3

穿越狹窄空間

當有人被追趕的時候,你可以安排他們穿越某個狹窄空間,提升緊張感。當空間逐漸沒入盡頭,也等於告訴觀眾這個場景即將要告一段落,追捕者的獵物即將入手。

想要攝製這樣的畫面,你得準備一個非常狹窄的場景(或是布景)。請使用廣角鏡頭,讓主角彷彿衝向你來的動作變得更為誇張。雖然廣角鏡頭會讓狹窄空間看起來比較大(這絕對不是你希望看到的結果),但是它也可以顯現出更多的場景細節、強化主角的動作。換言之,廣角鏡頭可以讓銀幕容納更多的牆面,主角看起來也像是快速衝向攝影機。這兩種效果綜合起來,讓演員彷彿真的要進入某個狹窄空間裡。

如果要好好發揮這一招,得要把攝影機架在通道的中央處,也就是會阻擋到主角的預定路線。當主角就要撞到攝影機的時候,把它移開,然後在主角越肩回頭的時候,搖攝繼續跟拍主角。你可以一直把攝影機放在低位,朝向主角仰拍,大力強調他正要進入一個更緊迫、更黑暗的空間裡。當主角跑出了畫面之外,讓攝影機靜止不動。

只要加入一點小小的變化,這個畫面就會產生完全不同的效果。你可以讓主角回頭張望,看到追捕者已經不再跟隨而來,當他經過攝影機時開始搖攝,一直跟拍他跑得消失在遠處,這表示追逐已經結束,他已經成功逃脫。

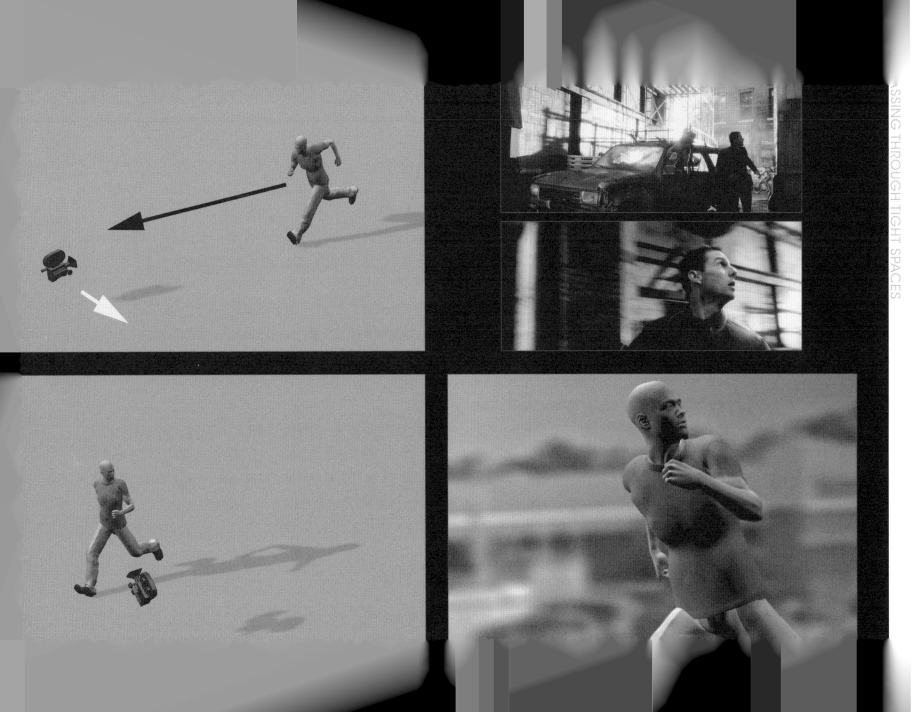

2.4

穿越開闊空間

不管是任何的追逐場景，在某些時刻給予你的男主角一個目標，不失為明智之舉。他可能會想要進入一間房子、門廊或是一台車裡。當影片進入這個時刻，你會讓觀眾變得更加緊張，因為他們知道可能要大難臨頭了。

如果你希望攻擊者在這個場景中的追捕成功，易如反掌——好好拍他逮到人即可。那麼，如果你希望一逃一追的兩個角色，在這個場景中向目的地前進時的間距不變，要如何讓它變得恐怖駭人？拍攝這種畫面的風險在於，可能會看起來是兩個人各自行動、步調緩慢，完全沒有緊迫的氣氛。成功的祕訣，就是在拍攝橫跨場景畫面時，以不同的速度運用兩台攝影機。你可以營造出某種視覺幻象，攻擊者不需真的抓到男主角，但男主角卻好像快要落敗一樣。

對觀眾而言，這看起來就像是男主角企圖要逃跑，而攻擊者正快馬加鞭地在追趕，攻擊者不會真的逮到人，而是「感覺上」要逮到人，這是一種非常細微的差異，而這正是讓你的故事與眾不同的地方。

這些《捉迷藏》（Hide and Seek）的圖格說明了，原本可能是一場愚蠢無趣的追逐戲，也可以變得驚恐萬分。當勞勃·狄尼洛（Robert De Niro）跑回自己家裡時，跟著他的攝影機快速緊迫盯人，這種手法會製造出他快要被抓到的刺激感。

面對攻擊者的攝影機以緩慢的速度、後退拍攝，但是他的跑動速度卻非常快，感覺好像快逮到人了，攝影機倒退拍攝是重要關鍵，如此一來，觀眾才會感同身受、覺得自己也快被抓起來了。

當你在拍攝男主角的時候，更長的鏡頭可以增強夢魘的效果；它讓目的地看起來更為接近，但是無論他跑得多快，卻還是難以接近。第二台攝影機裝上廣角鏡頭，可以讓攻擊者在節節逼近時，展現出超人般的速度。

《捉迷藏》（Hide and Seek）由約翰·波爾森（John Polson）執導。Twentieth Century Fox／Fox 2000 Pictures／Josephson Entertainment／MBC Beteiligungs Filmproduktion2005 All rights reserved

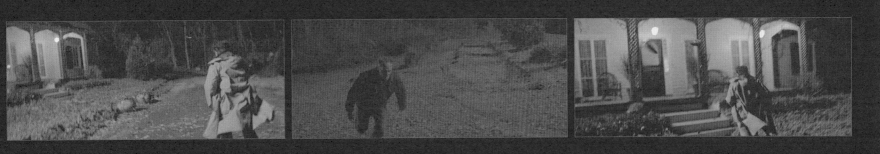

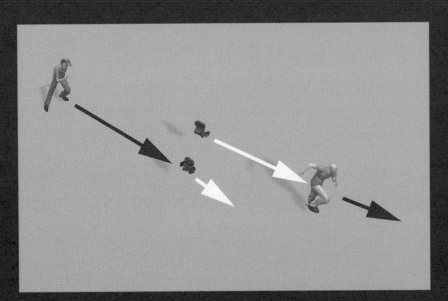

2.5

攻其不備

在追逐畫面裡安插幾個懸疑的時刻，會比一直都是喘不過氣的追逐效果來得更好。你可以讓觀眾看到背景中出現某些主角看不到的東西，或是讓主角比我們先察覺到某些東西。我們接下來就要示範，如何為觀眾營造出懸疑感並讓他們感到恐懼。

《衝出封鎖線》（Behind Enemy Lines）的這些圖格，顯現出這位男主角在半路停了下來，他以為自己已經跟苦追其後的敵人拉開了距離。要是攝影機的位置在他頭部的高度，我們就可以看到從他背後走過來的敵人，這就可以營造出懸疑感。不然，也可以讓男主角聽到某些聲響，他的頭背向攝影機、轉了過去，我們一時還無法意會他在看什麼，再來，就切到了長鏡頭拍攝的畫面，敵人穿越樹林走了過來。

如果要營造出這種效果，你必須把攝影機安排在低於頭部的位置，以俯角拍攝演員。如果他背後倚靠著某種屏障，也就讓他和敵人之間產生了很合理的遮蔽，看不到他也是合情合理，這種手法就非常完美。

當演員聽到敵人聲響的那一剎那，讓他先四周張望，讓觀眾看到他的反應，再切入他的主觀鏡頭，這種預知的瞬間會讓觀眾感受到恐懼，讓敵人再隱身一會兒，這樣當觀眾看到他們的時候，會更加緊張刺激，追逐戲碼又要上演了。

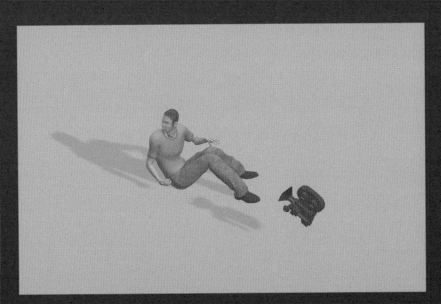

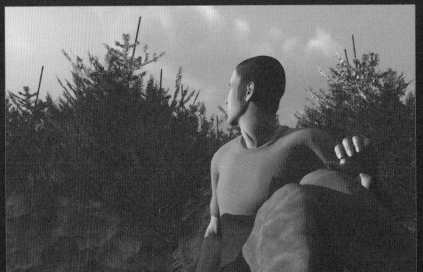

2.6

看不見的攻擊者

大家常常這麼說，看不見的遠比看得見的更恐怖。不過，如果你想要好好發揮這一點，必須讓觀眾明白，確實有某個東西或某人正在追逐受害者，使用音效是一種很有效的方法。以《美國狼人在倫敦》（An American Werewolf in London）為例，受害者聽到狼嚎的時候，正獨自一人走在地下車站，剛開始的幾個畫面，他正在仔細聆聽和小心張望，卻什麼都沒看到，只聽到了模糊的聲響。

接著，當狼人現身之際，我們看到的不是狼人，反而是他主觀鏡頭下的一切。最了不起的是，攝影機潛伏在角落，而受害者正漸漸走進來、映入眼簾，讓我們這些觀眾覺得自己彷彿正在悄悄接近獵物。要是場景以這種方式開場，我們對於受害者不會有絲毫的同情，但是因為我們已經先看到了他害怕的樣子，還有他四處張望找尋狼人的蹤影，所以這個畫面非常成功。

如果你想運用這種效果，一定要確定觀眾在某個時候看到你的男主角或受害者正在聆聽，或是張望著找尋看不見的攻擊者。再來要安排攝影機的位置，低放在受害者附近角落的地面。使用廣角鏡頭，讓受害者看起來好像在遠方，這種手法意味著，當你繞出角落、朝著他前進的時候，攝影機的移動會比受害者脫逃的速度還要快得多。

你也可以把這個原理發揮得淋漓盡致，讓狼人或是攻擊者遲不現身，直到最後一刻。

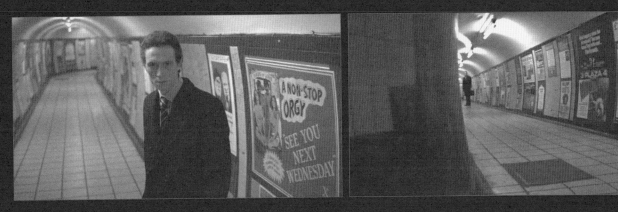

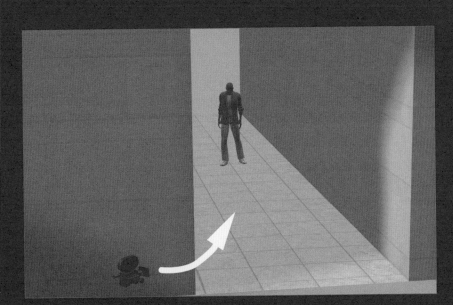

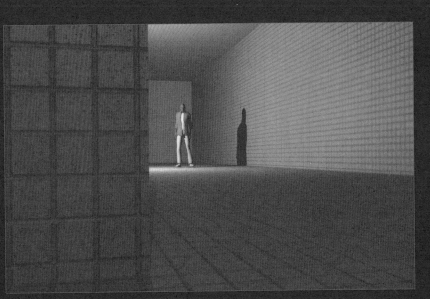

2.7

進逼的攻擊者

電影圈有許多傳統手法，有時候只要你打破這些常規，就可以營造出驚人的效果。追逐場景裡有個老規矩，要以攻擊者的主觀鏡頭去跟隨逃跑的受害者，然後越來越接近目標。只要把這種鏡頭進行些微改變，馬上可以創造令人震撼的一瞬間。

在《拿命線索》（Murder By Numbers）這些圖框中，男主角正試圖逃跑，攝影機則緊緊跟隨。觀眾等著劇情繼續走下去，可能是她跑到了門邊或是被絆倒，或是其他老套情節。但是，你卻讓攻擊者入鏡頭，一把抓住了她。我們本來以為這會是一個主觀鏡頭的畫面，卻根本不是這樣——我們和攻擊者一起跑，而他突然間就超前了我們。這種違反了預期心理的手法，保證會讓觀眾情緒產生很大的波動。

把攝影機裝上廣角鏡頭，位置就在逃跑演員的後方，然後開始跟追。如果你的主角有一個既定的目標——一道門或是某個角落——效果會更好。如此一來，觀眾就有某項可以期待的東西，他們希望在攝影機追到人之前，主角早就達陣成功。拍攝這個畫面的時候，攝影機應該要稍微超前，好讓第二位演員加速追趕、進入畫面裡，然後抓住受害者。

要是你完全不讓觀眾有時間去思索你的手法，可以達到最好的效果，所以整個畫面只需要幾秒鐘的長度就可以了。如果能夠讓受害者四處亂爬、跌倒，或是想在艱困的地形上繼續前行，迫切的絕望感也會油然而生，會將張力發揮到極致。

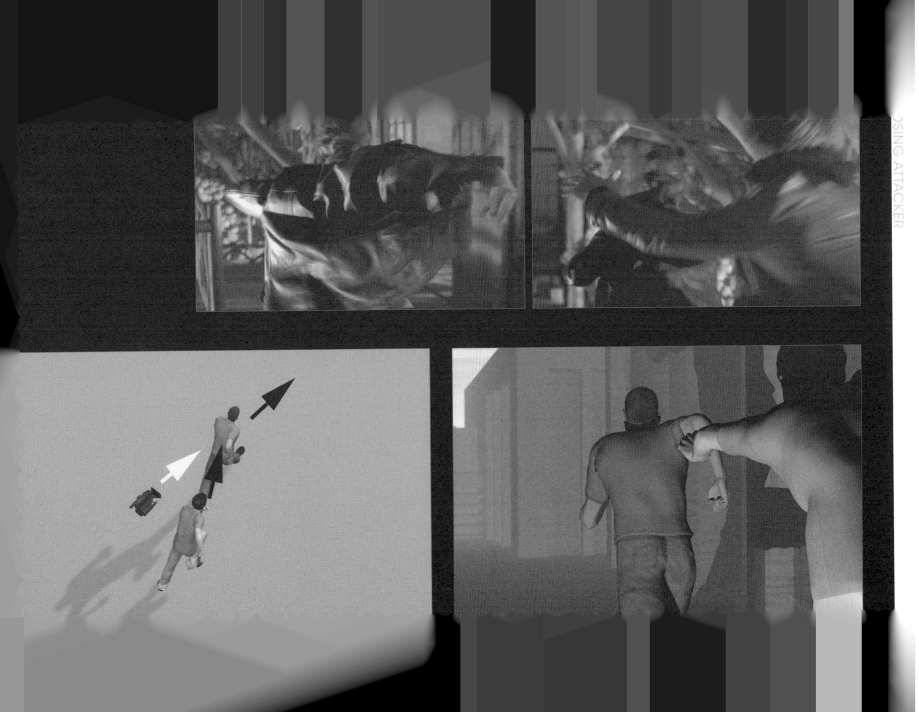

2.8

不合情理的加速追趕

並非所有追逐場景都是人追人的瘋狂衝撞，有時候，你的男主角只是想要躲藏起來，不讓攻擊者發現他的蹤影。在這種狀況下，攻擊者要是突然追趕到主角，就會在觀眾中引發一陣恐懼。

在真實生活中絕不會發生的情形，透過精心處理的拍攝和剪接，可以讓男主角彷彿因為些微遲疑，而讓攻擊者有機可乘，在追捕行動中大幅躍進。

《藍絲絨》（Blue Velvet）的這些圖格，顯現出丹尼斯·霍柏（Dennis Hopper）正逐步接近那棟建築物，他走過（不是跑過）街道，快速移動後就消失了。接著我們看到凱爾·麥克拉蘭（Kyle Maclachlan）向下俯視，在他思索下一步的時候躊躇了起來。一會兒之後，我們以凱爾的主觀鏡頭再次向下俯視，看到丹尼斯遠比預料中的位置更接近他。這個時刻令人膽顫心驚，同時也意味著全面追逐即將啟動，凱爾所飾演的角色必須趕緊躲藏起來。一個普通模樣的男人，這時看起來更加可怕。

要讓這一招奏效，必須讓攻擊者短暫消失於一堵牆、樓梯間或是其他物件之後，然後再切回那位正在眼觀四方的男主角。第三個畫面應該要用更長的鏡頭來拍攝。這除了更凸顯攻擊者的加速追趕之外，也增強效果的可信度。

在《藍絲絨》的例子中，凱爾是往下看，但只要讓攻擊者消失片刻，你也可以從地面或仰角拍攝。雖然你可以讓攻擊者跑過來，但是，一個慢慢走路的人突然展開快速追趕，更加兇邪無比。

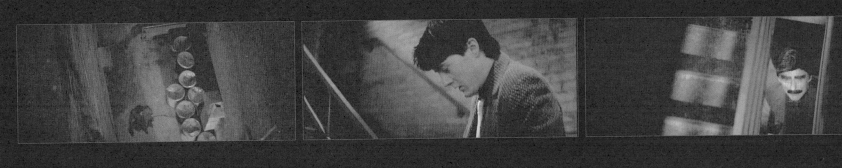

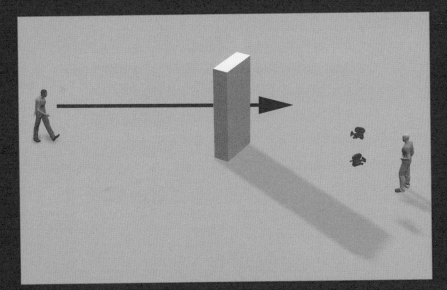

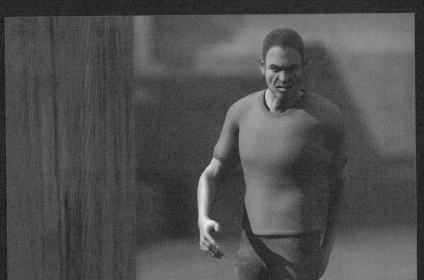

2.9

快追到了

幾乎脫逃成功，卻突然被困住的刺激感，會令觀眾感到害怕。要是電影裡有許多生死交關的時刻，這個手法將可發揮出最佳效果。在被抓到的時候運用這項技巧，也就意味著即刻死亡或是追捕失敗。

這些《人類之子》（Children of Men）的圖框所顯現的是，三名主角才剛剛把一個男人打到趴在地上，擺脫了他之後，三人正在走廊上奔逃。他們逃到了一個被堵住的門，奮力想要逃出去，攝影機一路跟拍，追上了他們。

此時開始運用交叉剪接，一台攝影機拍攝倒地攻擊者準備起身，攝影機緩慢退拍，而另外一台繼續對著在門前出不去的三個人拍攝，兩者組合的效果，營造出一種空前的緊迫感。在這

個例子中，攻擊者甚至還沒有朝向他們前進，不過才剛剛起身而已，等到他真正開始追人時，效果可能會更強烈。

當你在安排這個畫面鏡位的時候，要給主角準備一種可能無法通過的障礙物，就像是鎖住或是堵住的門，這樣可以給第一台攝影機時間去進逼他們。另外一台緩速倒拍的攝影機，並不需要把攻擊者拍得很清楚，他可以在地上或在遠處，效果還是會非常具有震撼力。

也可以結合手持攝影機或推軌等手法，讓關鍵時刻的夢魘感更強烈。拍攝追逐主角的攝影機可以手持，而退拍攻擊者的攝影機可以放在推軌上移動。這種一面慌亂、一面緩慢而穩定的綜合攝影手法，讓人感覺攻擊者即將佔上風，一定會逮到這幾個人。

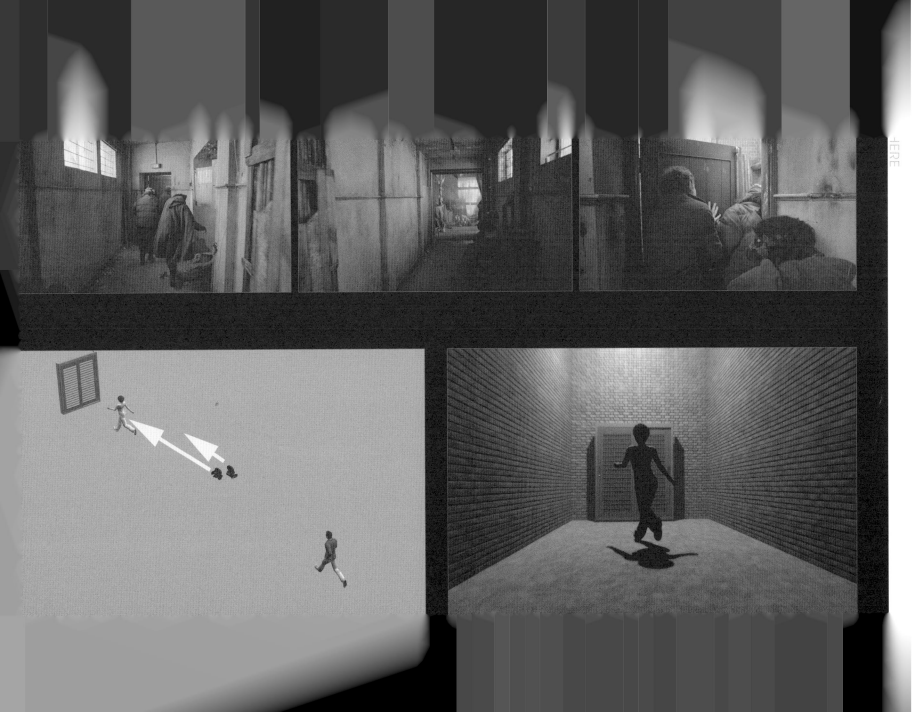

2.10

步法

追逐場景並不一定是攻擊者和受害者的故事，有時候，主角想追趕上另一個人的理由，可能更簡單。如果要玩這一招，要讓被追的人不知道有人在追，才能發揮最好的效果。

在《艾蜜莉的異想世界》（Amélie）裡的場景中，男主角行色匆匆，而艾蜜莉正在後頭苦追。由於攝影機放低拍攝她的雙腳，所以我們看到她追跑時的活力，以及她與男主角忽遠忽近的距離。比起讓我們看越肩畫面或廣角鏡頭畫面，這種手法流暢太多了。

把攝影機略微置於起身追趕的演員後方，另外一名主角的位置應該略偏右方，而不是站在她的正前方，這樣更容易讓每一個人都入鏡。追趕的角色應該向前直跑，而非朝向她所追逐的演員的方向，這樣可以讓攝影機稍微比她快一點點，搖攝到她的腿部，但還是可以讓另外一位演員入鏡。

這種低角度又如此順暢的動作，迫使觀眾只能透過兩人之間的動作和距離，去猜想主角的情緒。因此，中間一定得插入其他鏡頭，才能確立這場追逐戲的特性。

想要達成這種效果，就算在奔跑的時候使用手持攝影機或運用推軌，也都輕而易舉。你也可以在畫面上變換手法，像是加入行進方向改變、在山坡上跑上跑下，但不要把鏡頭拍得太冗長，不然觀眾會覺得很煩。

在這個例子中，雖然是基於輕鬆有趣的原因而運用這種技巧，但若用在某人祕密追趕另一人的嚴肅畫面裡，此技巧同樣可以發揮功效。

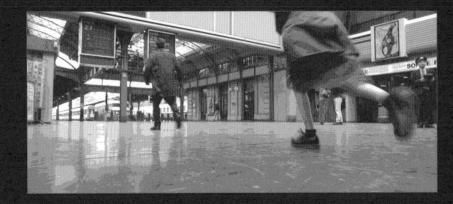

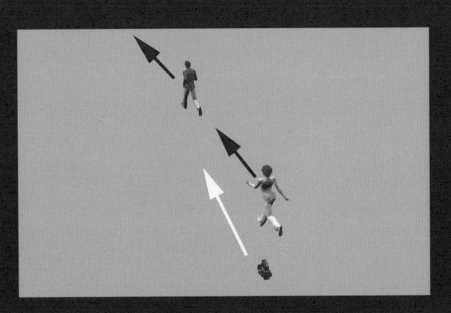

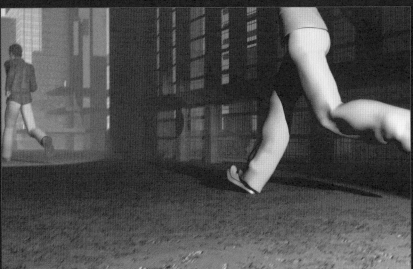

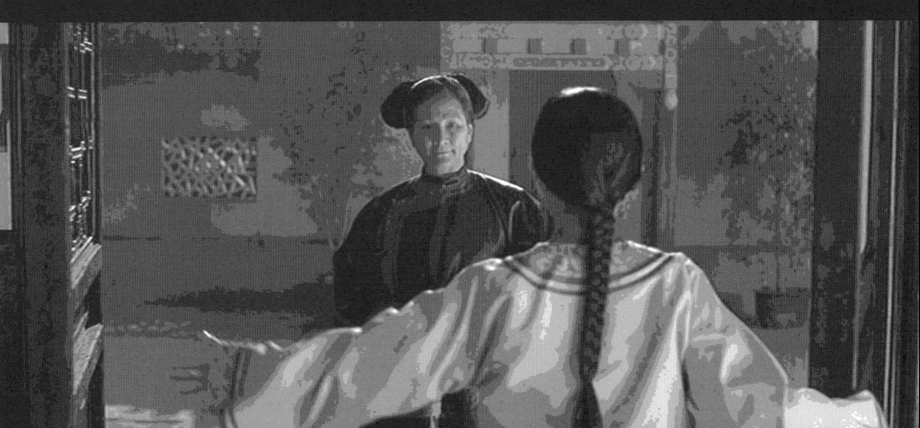

3.1

角色轉換

讓你的主角先出現在人群中,然後讓他站到群眾前面,成為畫面裡的焦點,這種介紹主角的手法充滿了力道。它也強調出這個角色是劇中的主人翁,而且比他世界中的其他人來得重要或有趣。

《人類之子》的這些圖格,正好告訴我們如何運作這種效果。因為這場景開始的時候,我們以為只是看到一群人在注視著電視機,完全沒有想到克里夫·歐文(Clive Owen)會擠到最前面。當他以這樣的方式出現,並且在觀眾前逐步逼進,顯然這部電影已經成功引入了這個角色。

要讓你的主角在這種時刻自信現身,有好幾種選擇。其中之一是讓他比場景中的其他人擁有更多的光。另外一個方法,是

確使那些和他在一起的人們比他矮小,《人類之子》就是這種技巧的好例子。前排每一個人都比主角矮,因而顯得他鶴立雞群,也明白告訴觀眾,他是這群人當中的主角。

把攝影機架在和主角等高的位置,然後將角度調低,拍攝群眾,請確保這些臨時演員不會太特殊或分散觀眾注意力,也不要讓太愛演的臨時演員搶戲,當男主角從群眾中推擠出來時,臨演保持安靜就好。

這種手法也凸顯出男主角是個積極的角色,是個對世界做出貢獻,而不是任由世界擺佈的人物。當大家都站在那邊看的時候,只有他站了出來、現身在銀幕之前。對觀眾來說,這意味著我們已經見到了將要貫穿整部電影的角色。

3.2

讓背景說話

導演們喜歡在角色第一次出現，或是在改變與戲劇性的關鍵時刻，讓他們有個強烈搶眼的進場畫面。通常這位受注目的演員，會以特寫作為進場的結束。你可以採用相反的手法，讓演員出現在遙遠的背景處，尤其是當這個角色現身時，是要讓觀眾或其他角色感到驚訝，將可發揮最好的效果。其次是在我們已經清楚知道角色是誰的時候，效果還是會不錯。

在《戀愛雞尾酒》（Punch Drunk Love）的例子當中，鏡位一開始似乎沒什麼特殊，不過就是兩個角色在剪頭髮的時候互相拌嘴，但是當我們繼續看下去，卻發現亞當‧山德勒（Adam Sandler）正緊盯著他們。他不算是自己進入畫面，反而是攝影機把他引了進來。他完全沒有任何動作，卻顯得戲劇張力十足。

如果你用巨響、大吼大叫，或是其他引發注意的方式來宣告主角登場，這種效果就會消失無蹤。雖然輕微聲響可以吸引其他角色的目光，但還是請讓視覺主導。好好安排這個畫面的開場，讓它看起來像是不需要移動攝影機也能順暢運作的全場景。第三個角色進入畫面的時候，應該要有入侵的感覺。

雖然這個人物進場時最好能令人大吃一驚，但也不要讓你的攝影機移動看起來很勉強生硬。好好安排畫面，讓景框的側邊保留一點餘裕，當開始拍攝畫面的時候，攝影機可以移動到這個空間，好讓這些角色還是約略可以留在畫面中間的位置。

雖然，運用簡單的軌道和搖攝就可以達到所需的結果，但是，如果能在搖攝到角色的時候稍微轉個圈，可以營造出更強烈的效果。此外，讓第三個角色以剪影的方式出現，也可以凸顯這種效果。

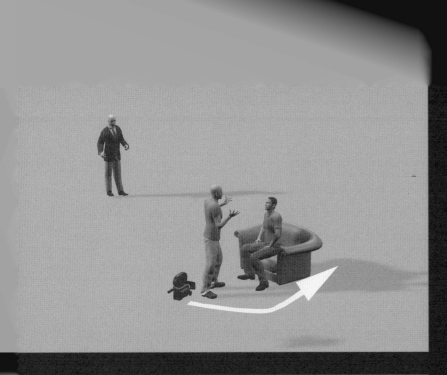

3.3

轉身

我們喜歡看到主角的臉,所以,當某個開場時看不見主角的臉,我們會等不及想要看到這位演員轉過身來。當主角要做出人生的重大宣示、改變,或是開始以不同方法處理自身問題的時候,這種「轉身」,正是一種把主角引入場景裡的高超手法。

甚至你可以在場景一開始的時候,讓演員在轉身之前,先和畫外的某人說話,給他們幾句對白台詞。要是你妥善處理攝影機的鏡位,讓另外一位演員的肩膀入鏡,可以讓效果加分,不然觀眾可能會以為男主角在自言自語。

當傑哈‧德巴狄厄(Gérard Depardieu)在畫面裡轉身的瞬間,他正朝向某個演員直直走過去,所以帶來的震撼力更為強烈。如果他只是單純轉身,看起來就像是他凝視窗外,最後終於開始跟人家說話。這種「轉身」手法之所以成功,是因為他轉身、怒氣沖沖地走進場景裡,掌控局面並展現他的力量和決心。

不要讓演員盯著一面牆,或是其他看起來太過迫近的東西,那樣看起來會很滑稽。讓演員眺望窗外或是陽台外的風景,讓他的目光落於空曠處,才是合情合理的安排。

攝影機搭配長鏡頭,架設在演員後方。雖然在演員朝向另外一個演員走動的時候,你可以調整攝影機的位置予以配合,但是這個畫面裡的移動越少,效果會越好。先處理好演員走位的記號,攝影機就幾乎不需要有什麼移動。

3.4

水落石出

要是主角第一次出現在電影裡，就是一具橫陳在銀幕中間的屍體，效果絕對會非常強烈，它所表達的意思是這個人很重要，請你要好好注意了。把主角藏在某個物件的後面，然後再把物件移開，也是這種技巧的表現手法之一。

《臥虎藏龍》（Crouching Tiger, Hidden Dragon）的這些圖景，給了我們很清楚的說明，最簡單的方法就是把門打開。一扇普通的單側推門，效果不會比雙拉門或滑門來得好，因為它們具有揭示主角的功能。你也可以運用其他像是車子或盒子，這種能夠以同樣方式推移開的物件；但如果有門，效果還是最好的。無論什麼時候，只要看到一扇關起來的門，都會激發觀眾的好奇心。

你可以運用多次的攝影機移動，把這關鍵時刻營造成一種繁複的畫面，但是在門要打開的那一剎那，攝影機就應該靜止不動。鏡頭越長，可以讓觀眾把新演員看得越清楚，不過，要是鏡頭過長，門框反而會沒辦法入鏡。門框，有助於讓角色定於框內，要是她站的地方很空曠，這種手法將能為她帶來更豐富的意含。

負責打開門的角色得要站到一側，這可能會讓演員覺得有點做作，但是要讓觀眾看到新的演員出現，這種作法的確有其必要。

想要為這個鏡頭增加真正的力量，讓所有的一切都在那一刻靜止──門、演員、攝影機──然後再讓被引入的角色走進房間，這種手法會凸顯出她的重要性。

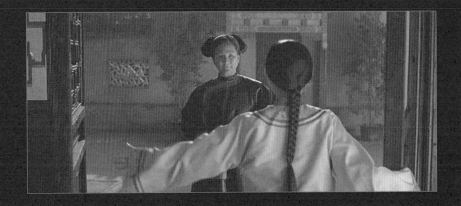

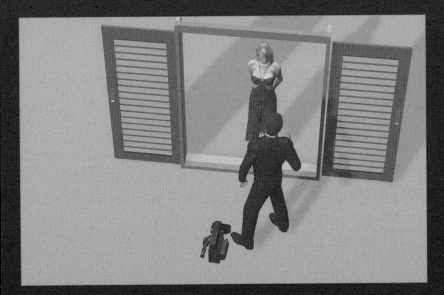

3.5

推拍窗前

有時候你希望主角不只是純粹離開這個場景,你希望那象徵的是她告別了一部分的自己、或是電影裡的一個段落。在這樣的改變性時刻,「推拍窗前」是象徵終結感的一種漂亮手法。

在《艾蜜莉的異想世界》的這些圖框中,簡單的運用了一些綜合效果,營造出準確感情,但卻毫無斧鑿跡痕。在窗戶即將要關起來時,攝影機開始向前推進,然後主角走出了畫面之外,熄燈。這種手法之所以成功,是因為以下因素相互結合的成果。當攝影機以推軌前進的時候,我們會覺得自己好像準備要看到新鮮事了,但是當主角走出這個推軌畫面,留下一個全黑的窗戶,也就產生了終結的意外感,打破了大家的期待。同樣的作法,要是用在窗戶已經關上,或是已經熄燈時,效果就不會那麼強烈。

把你的攝影機架設在窗外,當主角關上窗戶、出鏡、熄燈的時候,將攝影機以推軌平穩地推向她的方向。請確定外面的牆上有充足的燈光,否則這個畫面只會一片漆黑,而不會顯現出黑暗、空蕩蕩的房間。

這種技巧也可以產生許多變化,營造出其他的情緒。比方說,你可以跟追一個主角到前門,她摔門進去,讓推軌攝影機在關起的門前嘎然而止。或者,你也可以推拍一個主角坐在車子裡的畫面,然後讓他駛離出鏡。

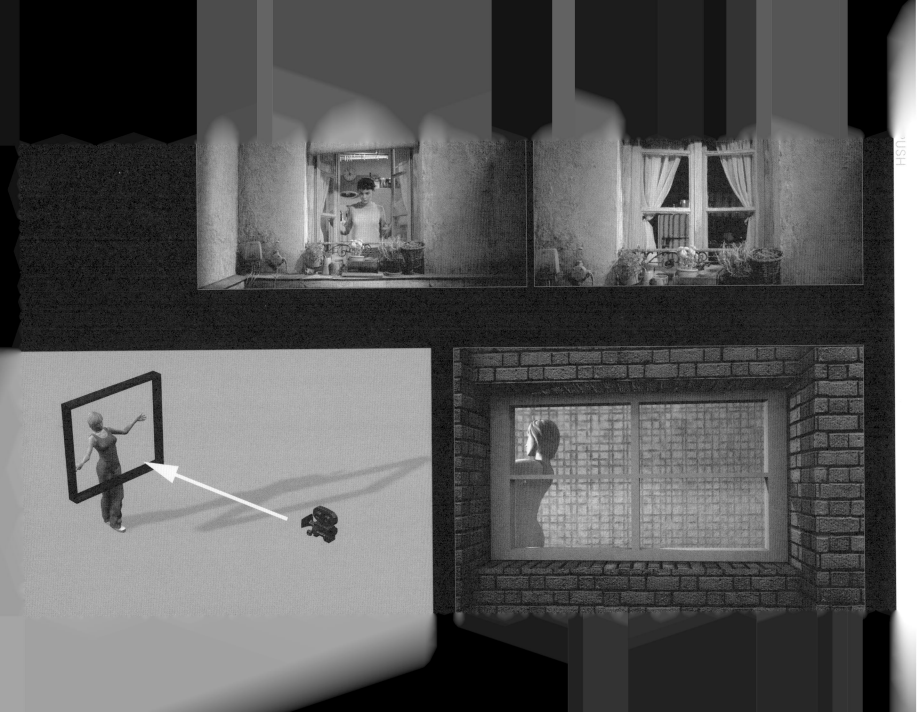

3.6

場景交替

想像一下，如果你希望兩段對話接連發生在同一個地點，要如何讓其中一位角色離開，讓下一位角色進來，卻不會出現尷尬的停頓或沈悶的畫面時間？

這些圖像出自於由史蒂芬·史匹柏（Steven Spielberg）所執導的《直到永遠》（Always），它們告訴了大家要如何連接兩個迷你場景。首先，我們看到李查·德瑞佛斯（Richard Dreyfuss）和荷莉·杭特（Holly Hunter）結束了談話，他看著她，並以他的主觀鏡頭目送她登上了階梯。就在此時，你可能以為會切到另一個畫面或場景。但是約翰·古德曼（John Goodman）反而以中距離特寫的方式，悄悄進入景框中。幾秒鐘之後，我們切入的畫面，是約翰·古德曼跟李查·德瑞佛斯坐在一起講話的廣角鏡頭畫面，效果十分到位。

在同一個畫面中以視覺性的方式連結兩個迷你場景，就可以將它們順暢銜接起來。如果史匹柏只是單純切到李查·德瑞佛斯，再以中距離廣角鏡頭拍攝約翰·古德曼走了進來，會令人覺得這兩個場景是硬生生被接在一起。

想要產生這種效果，幾乎都得靠留在原地那位演員的目光，來完成場景的轉換。好好安排你的攝影機，彷彿讓它透過演員的眼睛看到一切，而且還要讓它跟隨那位起身離開而隱入背景的演員。

第三個角色從側邊進入畫面內的時候，應該要接近攝影機的位置。在絕大多數的情況下，由於背景和前景演員之間有距離，所以在第三個角色進入景框時，需要快速變焦，這種變焦也可以增強效果。

攝影機移動也可以用來強化效果。在史匹柏的這個例子中，攝影機跟拍荷莉·杭特上了樓梯，而攝影機持續向上移動，帶到了古德曼的全身畫面。

3.7

鐘擺搖攝

這種「鐘擺搖攝」最適合曲終人散畫面，不論是電影中的某個段落，或是整部影片的結束，都可以運用這種技巧。它會營造出一種終結感，主角似乎真的要離開了，我們將目送主角就此永遠離開這部電影，這也是一種很完美的手法。

從這些停格畫面可以看出來，似乎是演員走了過去，然後攝影機在其後方搖攝，不過，有一個細微的動作，卻讓整體效果大大改觀。當演員走過攝影機的時候，攝影機也跟著向前，進入演員所行進的路線，然後繼續在其後方搖攝。這會產生一種某人真的要離去的感受，造成這種感受的原因還是留給心理學家探討吧。這是一種非常引人入勝的效果，因為它非常細膩幽微。如果想知道攝影機移動細微變化所帶來的力量，不妨以兩種不同的手法進行拍攝：先用單純的搖攝，然後再試試「鐘擺搖攝」，結果將是天差地遠。

安排攝影機的位置，與演員即將行進的路線成垂直角度，要是演員走的是一直線，效果最好，場景是發生在街道上、空曠空間、或是下坡路段都無礙。當演員接近時，攝影機要開始搖攝、好讓他保持在景框內，除此之外，攝影機都應該保持靜止不動。當演員走到了攝影機前面，攝影機開始向前朝演員推進。

繼續搖攝，但是當攝影機到達演員動線位置的時候，就要停止推進的動作。一切動作都要保持徐緩，不過，當演員快要接近攝影機的時候，搖攝必須要跟得上演員的步伐節奏。

還有另外一種替代方案，是讓演員站得更遠一點，把攝影機前推的動作拉得更遠一些，在某些場景或是環境中，這種手法可能看起來會很牽強或太誇張，當然，這也許正是你想要的效果，所以，不妨一試。

3.8

方向轉換

「方向轉換」是一種特殊狀況，可以用於主角的引入或退場。畫面一開始，將攝影機安排在行走中的主角後面，攝影機緊緊跟隨，讓他們保持在景框之內。

當畫面快要結束的時候，主角轉向攝影機方向前進，跟拍的動作也隨之放慢速度而停止。想要運用這種技巧把角色引入場景之中，得要讓演員走到這個位置，開始對話或是表演某些動作。當我們已經認識這些角色，並且要將他們引入電影的某一個新段落或新場景時的效果最好。

如果想以這種技巧安排退場，主角們得要繼續前行並走過攝影機前。這並不是真正要結束的那種演員退場，反而讓人感覺主角要到別的地方，不久之後我們又會再看到他們。

先安排畫面的結尾，讓演員站在最後的定位，這可以讓你固定攝影機的高度與角度來拍完整個畫面，也就是說，除了跟拍本身之外，不需要其他的攝影機移動。再來安排開場鏡位，請演員定位在景框之中，拍攝時可能需要微調角度，好讓他們準確地落於景框內，主要的動感則來自於跟拍。

跟拍動作的時間點掌握可能相當困難，所以在正式開拍之前得先練習好幾次。在演員對話的段落運用這個技巧，效果會非常好（只要你有無線麥克風），但要是沒有對白，請盡量簡短為上。

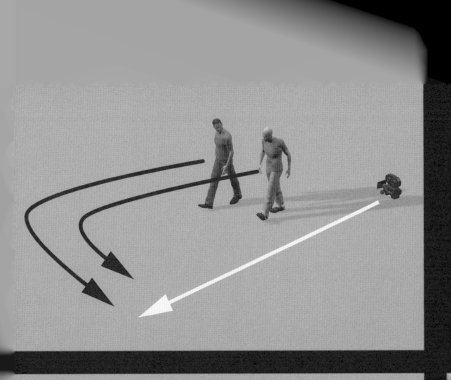

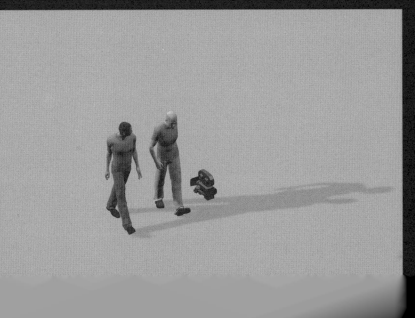

懸疑感、搜索與潛行

4.1

細膩的推軌

「細膩推軌」，正如同它的名稱一樣，是一種極其輕巧的攝影機移動，讓觀眾不會注意到攝影機在移動，但還是會感到不自在。

這種畫面會運用於主角正潛行在某個危險空間，希望不要被看到或是被開槍射中。當演員偷偷摸摸朝攝影機的方向前進，攝影機會稍微後退。對觀眾而言，這感覺好像退後進入了危險地帶。觀眾最不希望以背部面對險境，這正是這種技巧帶給觀眾的感受。有時候，最微小的移動卻會帶來最大的效果。要是少了這一「動」，緊張感就完全得靠演員以演技表現出來。

這裡所舉的例子，是讓攝影機鏡位靠近一面牆，這也增強了偷偷摸摸前進的感覺。不過，這個技巧也適用在空曠處，因為在空曠的地方偷偷潛行，也會讓人心生恐懼。祕訣在於攝影機微微後退時，要讓演員四處張望地前進。

攝影機要後退一點點距離，然後演員要在靠近攝影機的位置停下來。當然，攝影機的移動不需要在此中止，你可以讓演員停止動作，但是畫面可以拍久一點。

要是場景中有一個以上的演員，請讓觀眾的注意力集中在一個主要演員身上，讓其他的演員排成一直線，好讓他們可以隱身在主要演員後方，讓觀眾不太有機會發現他們。要是演員們的位置太過分散，就會減低了危險以及需要躲藏的感覺。

《大敵當前》（Enemy at the Gates）由尚-賈克・阿諾（Jean-Jacques Annaud）執導。

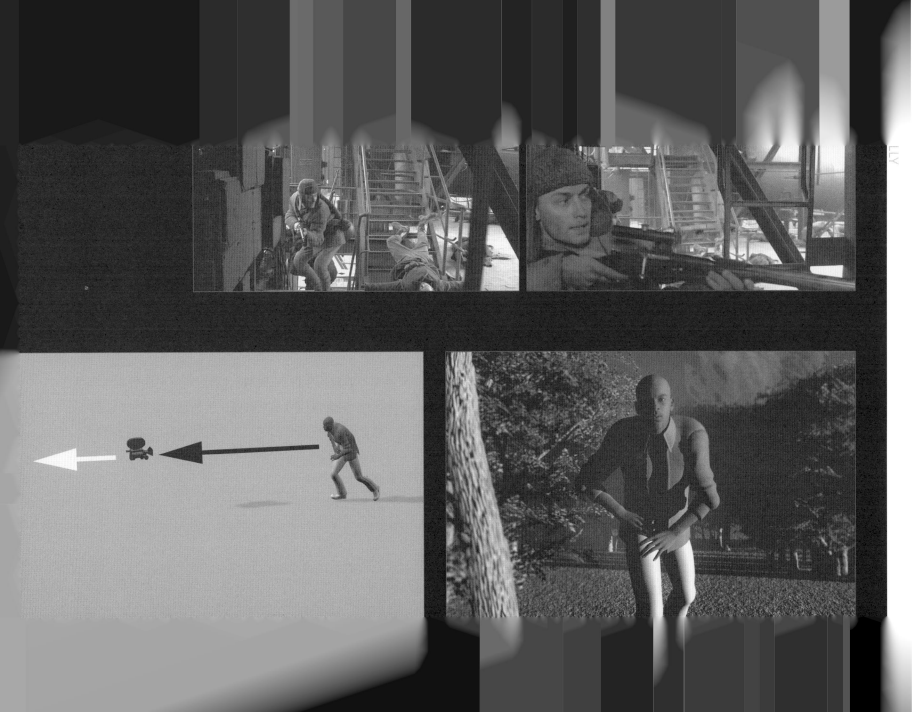

4.2

看不見的事物

這技巧真的是老生常談,但是,看不到的東西總是遠比實際模樣更加恐怖。不過,大家經常忘記其實這需要某些技巧,才能點出裡面有某些東西,而且是可怕的東西。

現在要告訴大家的技巧,出於菲利普·諾斯(Philip Noyce)的《孩子要回家》(Rabbit Proof Fence),它讓觀眾幾乎看不到什麼東西,卻可以營造出恐懼和緊張感,是個了不起的範例。主角們剛從追捕者的手中逃脫出來,此時,追捕者還在遠處。整個故事可能最後會變得很沈悶,但是在追捕者進逼之前,我們會想要一直維持高度緊張的氣氛。諾斯以主角的特寫表現出這種恐懼,而不是呈現她的主觀鏡頭。但是她的主觀鏡頭也出乎我們意料之外,她注意的不是森林裡頭,而是在樹叢頂,她的主觀鏡頭在樹頂之間快速游移。

由於不明原因,這個令人意外、急速跳動的主觀鏡頭,讓演員望向空曠處的面容,成了驚懼的片刻。

你不太可能會重製一模一樣的場景,但是如果你希望改編這種技巧,放進自己的電影,那麼,以下是幾個重要的關鍵。在追逐的場景裡,要拍到演員面露害怕的好特寫,鏡頭應該盡量靜止不動,不要打圈或使用推軌,讓攝影機保持不動。

主觀鏡頭應該要用手持方式拍攝,而且角度也要讓人大感意外。要是場景的地點發生在城市裡,追捕者以徒步的方式苦追在後,讓主角抬頭張望路標,就可以達到效果。這樣會把觀眾搞得很緊張,他們是真的不知道發生了什麼事,自然也就產生了恐懼感。

4.3

預期發生的動作

追逐場景在進行的時候，最能夠增強緊張感的方法，就是讓一切都突然停止，只要我們知道攻擊馬上就要再次展開，那麼，靜悄悄的情勢會比真正的追逐場面來得更令人驚恐。

在《銀翼殺手》（Blade Runner）的這些圖格中，哈里遜·福特（Harrison Ford）所飾演的角色很清楚地告訴觀眾，他正在等待某件事情發生，因為他把自己的槍對著空曠處，而且他舉手投足之間的種種戲感，也都傳達出這樣的預期心態。而把哈里遜·福特定位在景框的右下方角落，看似巧合，卻更加提升了這種期待，我們的目光被左上方的明亮空曠處所吸引，這也讓我們知道那裡將會出事。

當魯格·豪爾（Rutger Haure）走進來的時候，我們早已經有了心理準備，但還是讓人覺得充滿恐懼。

把攝影機架在主角的後方，不只是一個越肩鏡頭而已，而是要把你的主角放在幾乎要出鏡的位置，我們才能夠看到他所看到的景象。我們理應會看到某一空曠處，而且還有似乎可以進入該處的入口。換言之，目光朝下、看著前無通路的走廊，不會營造出任何恐懼感，但如果左邊有一道門，而且還有光線從中透出來，我們知道將會有人從那扇門裡出來。

預期這個角色現身，讓你可以創造出緊張刺激的感覺，之後要怎麼發展，就由你自行決定。在這個例子中，魯格·豪爾立刻消失無蹤，但你也大可以安排他突然撲向攝影機的方向。這是一種效果很好的技巧，因為它可以應用在許多拍攝地點中，接下來也可以配合各種動作和畫面。

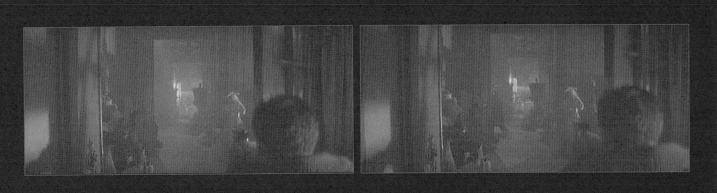

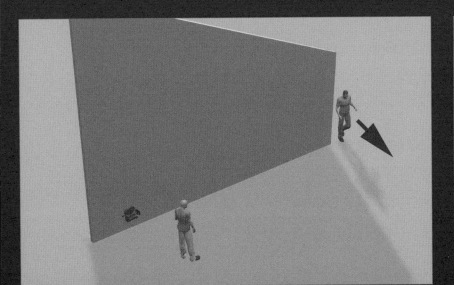

4.4

推拍空景

不需要恐怖的音樂，也不需要有什麼東西突然跳出來，還是能讓觀眾心生恐懼和緊張，只要以主觀鏡頭的角度，拍攝通過某個空間即可。

當你在一間恐怖的房子或是夜晚的可怕街道上四處兜轉，你害怕的其實不是眼前的事物，而是擔心什麼東西會突然出現。放眼所及，沒有任何東西出現異狀，但是當你繼續前行，新的事物映入眼簾，你會希望不要有什麼可怕的東西跳出來，這是一種大家都很熟悉的人性經驗，可以直接轉化到電影裡頭。

當主角進入一個讓人渾身不舒服的地方，給觀眾看到的景象，彷彿真的會有些怪東西現身，這將讓他們產生緊張的感受，移動你的攝影機，通過這一整個空蕩蕩的空間。

當你在電影裡運用推進（或是向前跟拍）某個東西，所象徵的意義千變萬化，但幾乎都表示事態已然改變。推拍整個空間，意味著你仿效的是走過恐懼之地的人性經驗，這同時也運用了某種電影手法所指涉的改變，這會讓觀眾擔心有事情要發生，或是有什麼東西要出現。無論是真的要讓恐怖東西現身，或是什麼都不發生，都由你自行決定。不過，要營造出這種緊張感受，只需要一個空蕩蕩的走廊就夠了。

以眼睛高度的位置，拍攝你的主角，以和主角步伐相同的速度退拍，走過整個廊道。然後把攝影機掉頭，開始以主觀鏡頭拍攝角色們所看到的場景。雖然推拍整個空曠的走廊已經夠恐怖了，但是，如果攝影機移動到側邊的一扇門，更能讓人覺得某些惡事馬上就要發生了。

《鬼店》（The Shining）由史丹利‧庫柏力克（Stanley Kubrick）執導。Warner Bros.
1980 All rights reserved

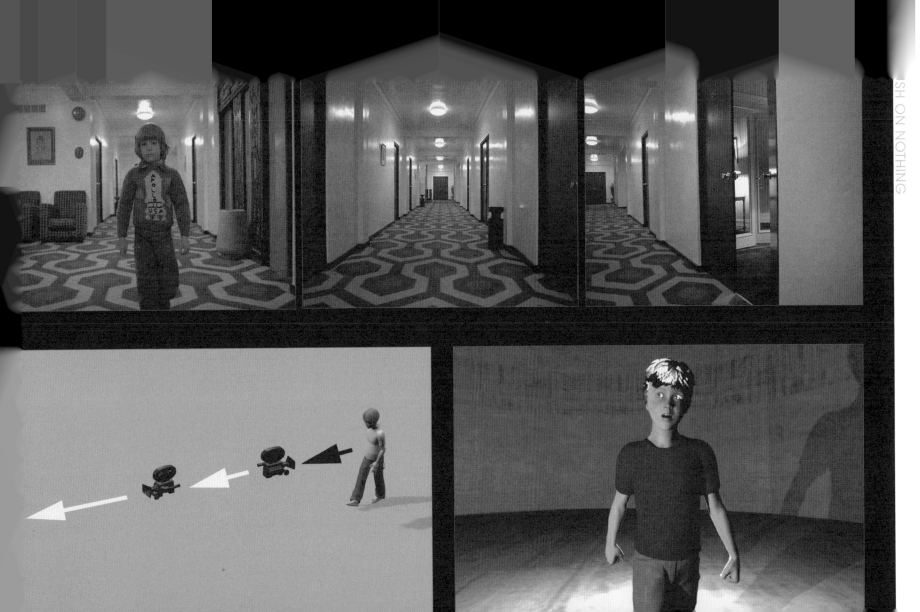

4.5

擴大空間

當主角企圖要從戒備森嚴的區域逃跑，有好幾種手法可助你增加場景的緊張刺激感。當主角潛行時，把攝影機放低、向上拍他，這是一種經典的技巧。由於會產生一種不尋常的感受，所以效果很好，而且它也會糊化我們所看到的周邊環境，讓它們顯得很神祕。

「擴大空間」這種手法，一開始先是低拍的畫面，隱藏了整體環境，而主角進場之後，也會彎身屈就攝影機的高度。《人類之子》裡的這些圖格，可以看出當克里夫‧歐文躡手躡腳出現的時候，攝影機搖攝拍他，同時也繞到他的後方，這意味著他那時候正縮蹲著身子，我們透過越肩畫面，看到了一個開闊的空間。

觀眾看著主角偷偷摸摸潛行好一會兒，讓他們也覺得憂心忡忡，接著又看到他眼前的景象——空曠的巨大空間裡，部署了無法越雷池一步的層層重兵。純粹空曠的空間也可以發揮同樣的效果。但這裡的守衛是故事裡佈下的一個重點，它讓我們知道前方出現了困境。

拍攝步調緩慢的逃亡，得面對許多挑戰，其中之一就是要保持高度緊張感。要是處理得不好，觀眾會覺得很沈悶。如果你想讓緊張不安的感受維持不墜，必須添加新的挑戰、新的障礙，不是只讓一個人墊腳尖走來走去而已。擴大空間是一種很好的技巧，讓鏡頭不再是滿懷希望地繼續潛行，而是發現了新的重大障礙。

讓你的攝影機位置越靠近地面越好，然後搖攝到主角身上，值此同時，攝影機以軌道移動橫越主角動線、繞到他後方，以越肩畫面拍攝所見的景象。此外，所有的攝影機搖攝和移動，都必須在演員停下來的時候同步定住不動。

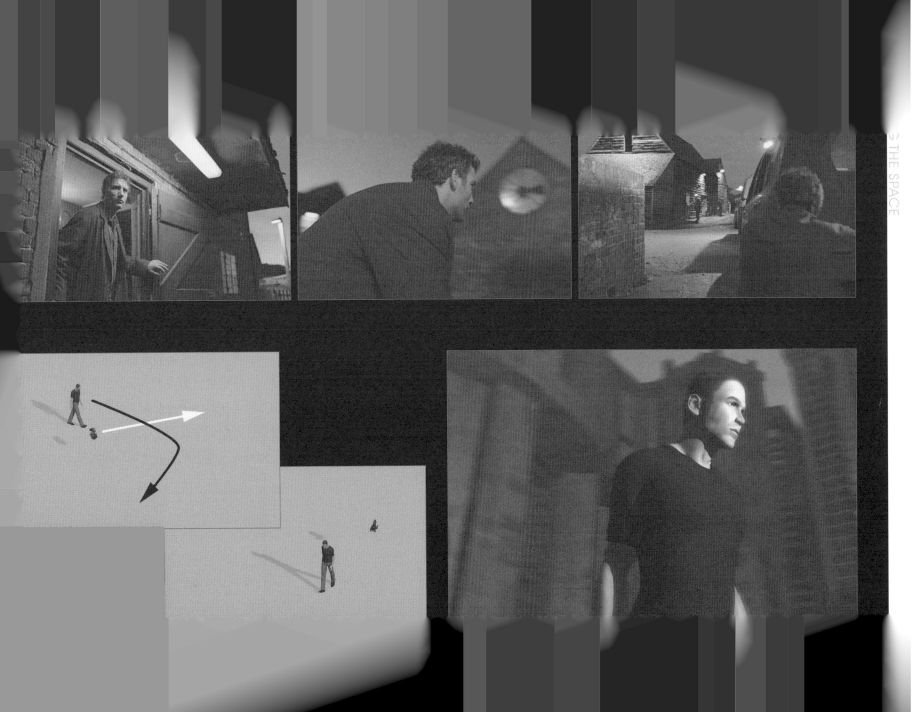

4.6

兩件事同時發生

有一種很棒的技巧可以讓觀眾飽受驚嚇,就是為他們假裝製造安全感。只要花心思拍攝和剪接,觀眾會以為不會出事,後來卻出現狀況,這種手法常常會讓他們嚇得從椅子上跳起來。

在《鬼店》(The Shining)這個例子中,我們看到兩位主角分處於不同的地方,鏡頭在他們之間來回切換。每一次鏡頭帶到斯卡曼‧克羅索(Scatman Crothers)的時候,他越來越接近飯店,然後漸漸地就進到飯店裡面了。值此同時,傑克‧尼克遜(Jack Nicholson)在走廊之間四處游移,每一次畫面帶到的時候,都在不同的地方。對觀眾來說,斯卡曼‧克羅索接近的速度相當緩慢,所以大家以為搜索還會進行一段時間,接著,當我們好整以暇,看著斯卡曼徘徊在走廊上的鏡頭,傑克‧尼克遜卻突然從柱子後頭跳出來,拿著斧頭對他的胸部猛砍。

想要創造出這種假裝的安全感,需要優秀的剪接以及拍攝技巧,因為關鍵在於節奏。你可以在兩個段落之間來回切換,讓每一個畫面保持約略相等的長度,要是你加快了切換的速度或是縮短了畫面的長度,觀眾會覺得你想要營造一場衝突。要是你讓每一個畫面的長度都差不多,沒有人會料想到這兩個段落會突然碰在一塊,顯然斯卡曼‧克羅索其實正逐步走向自己的厄運(因為他從自己的車外走進了飯店裡面),但是你絕對猜不到他和死亡的距離是如此接近。

無論你要用什麼方法來拍攝,如果能讓段落中的幾個部分看起來很相像,會是聰明的手法。在此提供一個理想的解決方案,從受害者的後方拍攝,好像我們跟在其後進行搜索,這樣的畫面不要只放在最後,應該出現在好幾個畫面當中,如此一來,觀眾在最後時刻到來之前,都會以為那不過是另一個普通的鏡頭而已。

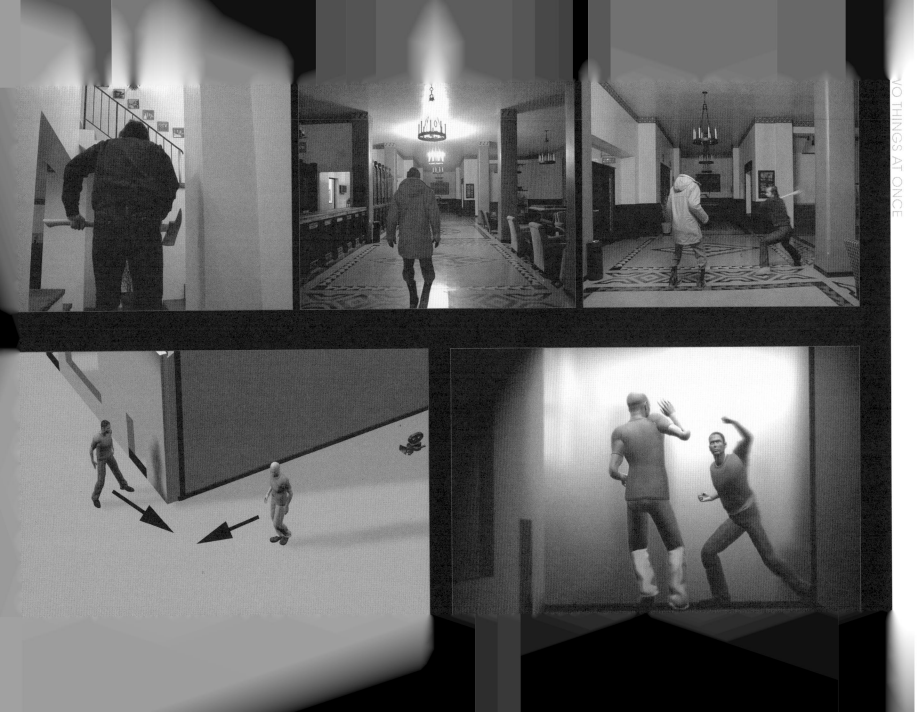

4.7

追蹤與線索

你的主角正在拚命搜尋某個東西，此時你需要表現的是這場行動的急迫性。不論他們找的是東西還是人，想要在電影裡傳達這個訊息，絕非易事，尤其是在一個人進行搜尋、毫無對話的狀況下。

許多導演運用的技巧之一，就是一直拍攝演員的臉，讓演員的表情擔負所有的重責大任。這種方法確實可行，但是，當演員進到某個空間之後，重複顯現慌急的神態然後又切到主觀鏡頭，效果會逐步遞減，甚至可能像一場鬧劇，很難吸引觀眾。

有個方法可以解決這種問題。不要只給觀眾看演員的活動過程，也要讓觀眾有所體驗。作法是在主角的後方拍攝主觀鏡頭，把一台攝影機放在演員的後方，當他四處衝撞、在裡面四處尋找時，攝影機也隨之移動。

然後，重新拍攝一次這個場景，讓攝影師模擬演員的動作以及主觀鏡頭，當你在剪接的時候，可以在這兩組畫面之間快速交叉對剪，當然，如果你可以讓觀眾知道主角在找什麼東西，我們會知道自己看到的並不是他尋找的目標，這也會增強效果。

最後，當那個東西或是人被找到的時候，也就是切到演員當下反應畫面的最佳時機。

4.8

步步懸疑

有沒有什麼辦法可以讓一切看起來幾乎平靜無波,但又可以讓觀眾一直想要看下去?創造緊張感的方法之一,是讓你的主角四處張望或尋找某個東西,但要讓攝影機固定在某個位置,進行搖攝跟拍。

如果要產生理想的效果,這個場景必須是已經具有懸疑性,或是有令人害怕的前提,不然你的主角可能看起來只是在找車鑰匙而已。所以,等待電影裡的好時機,是讓主角去找尋他找不到的東西或是人物。

左起的這些圖格,是擷取自勞勃·狄尼洛(Rober De Niro)電影中的些許片段。他從左邊走到右方,接著走上幾步階梯又退了下來,進入了右邊的房間,然後又繞回去、經過攝影機。這

很可能會變成電影裡非常沈悶的一段畫面,不過,如果你因而想要大幅移動攝影機來增添視覺趣味,就大錯特錯了。要是使用攝影機穩定器跟拍他,根本不會產生什麼緊張刺激感。

安排好攝影機的位置,除了搖攝和一點點垂直移動之外,足以容納演員的所有動作,如果像是這個例子中,主角女兒在背景中現身,這樣的結尾高潮出現,也可以增強效果。

如果你希望更進一步發揮這種手法,可以把攝影機架得更遠一點,不要讓演員有那麼多動作,甚至連搖攝都能免則免。理論上來說,你的攝影機可以完全不需移動,但這當然是依照你的拍攝場地,以及你想要營造的具體效果而定。

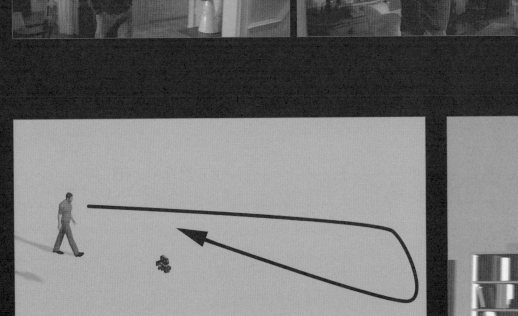

4.9

視覺性的危機

根據希區考克（Alfred Hitchcock）對於懸疑的定義，觀眾必須要預先知曉某些主角所不知道的可怕事物。近來「懸疑」一詞已經被廣泛運用，可以表示任何和預期或緊張情緒相關的任何事物，但是希區考克所引以為傲的懸疑運鏡，對電影工作者來說，仍然是一種相當重要的手法。

想要營造這種逼真的懸疑感，方法之一就是讓你的主角和危險事物，共同出現在同一個畫面裡，但是卻要讓彼此之間有足夠的距離，好讓主角看起來是因為距離的緣故，而不知危險的存在。這時候你需要長鏡頭，才能縮短真正的距離；不然任何出現在背景中的危險事物都會顯得微不足道。

場景安排方式如下，讓演員與逼近的危險事物和攝影機之間保持等距，並且把演員放在景框的某一側邊位置。與演員位置

相反的另一邊，需要運用場地、設置某些東西，才可以遮掩即將出現的危險事物。在這個例子當中，汽車出現在建築物的後方，先映入眼簾的是這女孩在走路、氣氛平靜，接著就看到追捕者緊跟在後。

想要在同一個畫面結束這個懸疑性的安排，可以讓你的主角回頭、發現危險所在，或是在危險成真的那一剎那，切入另外一個觀點鏡頭或是角度。

使用長鏡頭，可以創造出些許毛骨悚然、夢魘式的效果，雖然看起來沒有任何東西節節進逼，但是追捕的感覺卻十分真實。

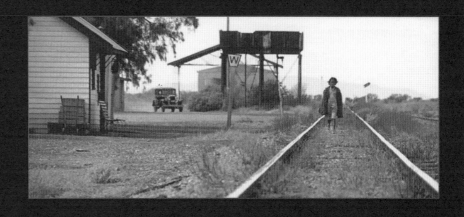

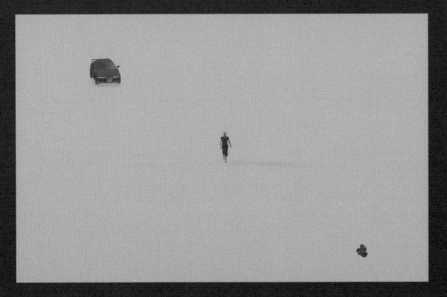

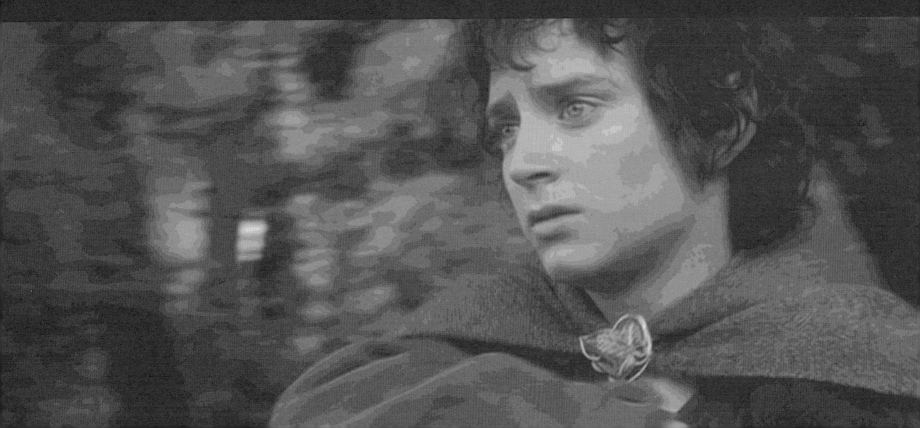

戲劇性的移動方式

5.1

聚焦

一旦你開始習慣移動攝影機，它的誘惑實在令人難以招架，其中移動速度極快的「推進」手法，更讓人愛不釋手。在這樣的移動過程中，只是在改變或發生的瞬間，單純將攝影機前推到主角面前而已。

雖然這是大家最常使用的技巧之一，而且看起來再簡單不過，但卻很容易出差錯。觀眾應該要注意的是主角的感情張力，而不是攝影機的移動。

這種移動可以出現在比較靜態的畫面中，只要一點微動即可，或者也可以適用於追逐場景，只要來得及配合主角的動作即可。

在處理這種畫面的時候，主要的犯錯癥結，在於攝影機推進的同時，因為偶然、而非出於精心設計的因素，改變了構圖。如果想要避免發生這種狀況，攝影機操作員應該要讓演員的其中一隻眼睛，固定在景框的某一區域，觀眾就不會感受到攝影機的移動，反而會被演員的情緒所牽動。

另外一個常犯的錯誤，是讓主角的眼睛太接近攝影機的位置。通常，理論上來說，靠近鏡頭就是更加接近演員，我們和角色之間的連結也就會更加親密，但因此以為推進手法需要緊貼著演員的眼睛，卻是大錯特錯。事實上，這種手法可能會讓人感覺勉強或太過頭，而且，當攝影機以這種方式迫近演員，很難讓他們的目光遙望遠處。

把攝影機的位置安排在演員頭部的高度，然後用相當長的長鏡頭造成背景離焦，運用這種鏡頭，表示你必須移動的距離要更長，才能讓推拍效果顯現出來，而且移焦也需要非常精準。

《人類之子》（Children of Men）由艾方索‧科朗（Alfonso Cuarón）執導。Universal Pictures 2006 All rights reserved

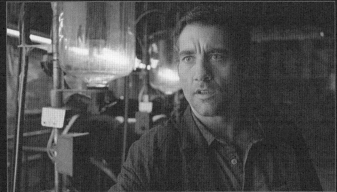
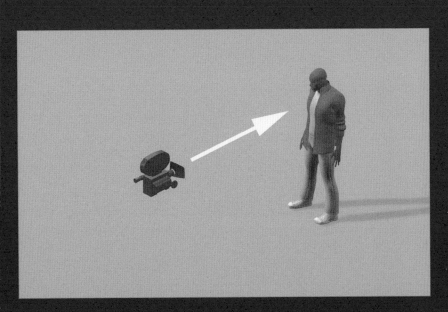

5.2

戲劇性的一剎那

當你需要表現演員無法承受、充滿戲劇性的那一瞬間，標準技巧可能幫不上什麼忙。在一般狀況下，會以推軌朝向演員進行拍攝，強調戲劇性的畫面。當演員在戲劇性時刻出現了重大改變，或是極度頹喪，讓攝影機保持不動可以增強效果。

讓演員後退，而不是讓攝影機去移動，這就好像演員在觀眾面前失足跌倒一樣。在這個場景中，主角非常接近攝影機，我們看不到他所看到的事物，但是他顯然非常生氣，跌坐在背景之中。

把攝影機置於略低於演員頭部的高度，然後傾斜向上拍攝他的臉。請使用廣角鏡頭，只要退後幾步，就可以讓景框內的主角產生巨大變化。

不過，你還是會發現，沒有辦法讓攝影機完全保持靜止不動，要不然就是演員在景框裡跌落的位置太低。此時你唯一需要的攝影機動作，就是微微向下搖攝，要是再多一個動作，都可能會讓效果大打折扣。這個動作，只要能讓演員眼睛維持在整個鏡頭裡的同一水平位置即可。攝影機操作員需要先考量演員的動作，此外，也應該先讓攝影機排演幾次之後，再正式開拍。

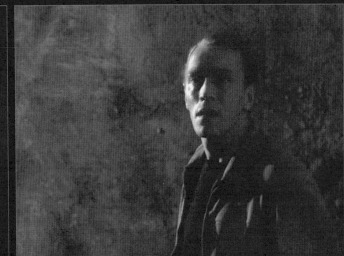
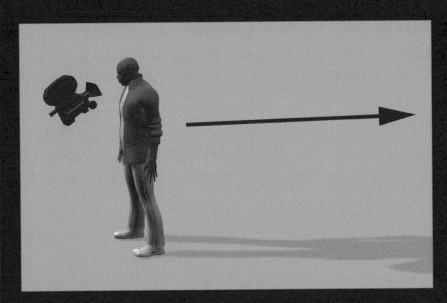

5.3

搖攝和滑推

當打鬥場景準備要開始,或者兩個主角之間出現戲劇性對決的時候,你可以好好強調主角必須經歷考驗的沈重壓力感。給觀眾一個長時間的滑推鏡頭,在背景繞著演員急速流轉的過程中,讓他們持續看到演員的臉。這種手法,可以營造出非常強烈的改變感受。

在攝影機進行推軌拍攝、經過演員並推向遠處的時候,讓演員繞轉半個小圓圈,即可達成這種效果。這種方法可以讓演員的頭部一直面朝攝影機,也可以讓觀眾覺得演員好像靜止不動,但背景中的世界卻在快速移動。這種錯覺幾乎很難令人察覺,但如果你把演員放在旋轉桌上,效果會很荒謬。這種手法可以創造出主角定止、身旁世界呼嘯而行的感受,也就是說,觀眾會因此感到暈眩,當這樣的畫面在大銀幕上播放時,的確是如此。

如果配合相當長的長鏡頭,再加上遠距離的快速移動,將可以產生最佳效果。請以這裡的圖示方式,安排攝影機的位置,讓它靠近演員。當攝影機掃過演員的時候,演員應該要一直直視著攝影機,彷彿敵人就在攝影機的後方或是旁邊。

開始拍攝時,演員應該以半圓的方式繞轉,一直到她幾乎完全面對相反方向之後即可停止。值此同時,攝影機推軌拍攝要快速繞過演員,一直保持搖攝,讓演員持續出現在景框裡。只要執行過程小心翼翼,當背景快速掃過的時候,就可以讓演員看起來彷彿不動如山。之後如果有真正戲劇化的事件要發生,才可以使用這種震撼性的手法,因為這種移動是大場面動作場景或是重大改變的一種宣示,所以,一定要配合這些情況,才能使用這種技巧。

5.4

背景中的攝影機運作

這種技巧和「搖攝和滑推」很類似，但最適用於場景結束的時候，而非在一開始使用。這種手法可以顯現出一段對話或是口角已經結束，只剩其中一位主角獨留在不知所措的世界裡。

畫面一開始是說話角色的越肩鏡頭，當面對攝影機的那位演員走開的時候，攝影機操作員要趕快繞過去，成功接替原演員的位置。值此同時，攝影機快速搖攝，讓第二位演員在整個攝影機移動過程中，一直出現在整個鏡頭裡。只不過是幾秒鐘的時間，你已經從一開始的越肩鏡頭，在遙遠的背景旋繞之下，跳到第二位演員的戲劇性半身鏡頭。

把攝影機的位置安排在演員頭部的高度，使用長鏡頭來強調攝影機移動，並增強旋轉背景的效果。如果能使用軌道，所產生的流暢性，將可發揮最大效果。但是，使用軌道有個缺點，攝影機移動如果能出現一點弧度，可以為這個鏡頭加分，要是完全沒有弧度，可能會在拍攝的時候太靠近第二位演員。如果你想要用直線形軌道，把攝影機放在腳架上拍攝，可能無法達到預期的效果。有個解決的方法是改用弧形軌道，但這種工具不是人人都有，另外一個創造弧度的方法，是使用吊臂、簡單擺動攝影機。你也可以手持攝影機站在推軌平台上，並在攝影機移動到一半的時候，以人工手動方式放慢速度，而不需把攝影機放在腳架或是吊臂上。

這個畫面也可以全程使用手持方式拍攝，或者使用簡單的穩定器設備也可以，以半圓的方式走到最後的定點，這樣的弧線，足以大到讓你拍出很好的效果。

5.5

以演員為軸心

演員動作加上攝影機移動的結合，很可能表示主角已經做出了重大決定。大家經常說電影不會表現思考過程或決策，反而都是處理動作，這是因為很難在銀幕上看出某項決定，導演的最大挑戰之一，就是要把決定轉化為行動。

在這裡所顯示的圖框裡，《魔戒》中的伊利亞·伍德（Elijah Wood）透過他的臉部表情，大力表現出佛羅多已下定決心，但是，如果真要明確傳達這個訊息，我們還得要看到他上路啟程。透過戲劇化的攝影機移動，清清楚楚宣示主角的決定。當他走向前方，攝影機急朝向他推攝，搖攝跟在他後方，然後持續後退。在短短的時間之內，從相當大的主角特寫畫面，轉而看到他朝向遼闊的世界前進，這樣的轉變明確地告訴觀眾，主角已經下定決心。

攝影機配合長鏡頭，安排在靠近演員的位置。在做出決定的那一剎那，攝影機朝向演員的速度，和他接近你的速度，應該要趨於一致。要是你太過靠近，可能會在攝影機移動的過程中，沒拍到演員的臉，請確定搖攝時演員臉部都保持入鏡，確保畫面充分展現鋌而走險的感受。

只要攝影機超過演員的位置，請在他向前移動時，開始保持後退，把畫面拉廣，看著這位主角被他所選擇的世界所淹沒。

只要攝影機移動的時點和演員的動作準確配合，這種移動方式，也可以利用手持或是推軌來拍攝。要是時點配合不佳，觀眾反而會注意到攝影機的移動，應該極力避免發生這種狀況。雖然拍攝這樣的畫面，需要主角的大量表演技巧，但只要有足夠的排演，拍攝個兩三次應該就可以大功告成。你絕對不會希望，為了把移動方式執行得完美無暇，而讓演員累得精疲力竭。

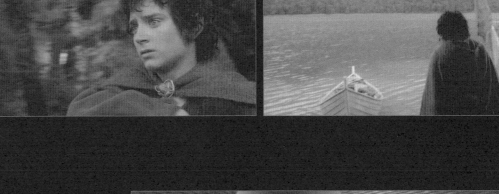

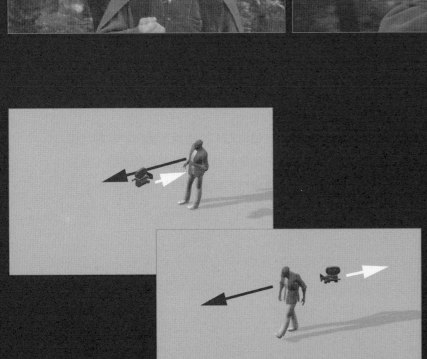

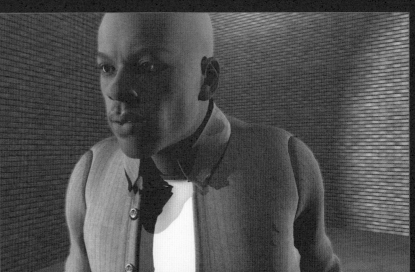

5.6

逆轉方向

這種移動方式可以表現出主角正面臨了巨大挑戰。在主角從危險境地逃脫而出，隨之轉向面對它的時候，正是運用此技巧的好時機。我們在這裡以《鍋蓋頭》（Jarhead）做為例子。主角奔跑時並沒有面露懼色，而是為了要找到更好的位置，不過你也可以因應需求予以調整，讓觀眾看見主角一開始是因為害怕狂奔，接著再拍攝他正面對敵的畫面。

想要拍出這種效果，需要在演員跑動超過攝影機之後，轉而回頭看著自己一開始奔跑的方向，值此同時，攝影機要面朝演員拍攝，然後在演員準備就定位的時候，來回搖晃。這種演員動作加上攝影機移動的結合（請參考「以演員為軸心」單元），創造出一種強烈的移動感。不過，當演員準備要迎戰的時候，一切都要靜止不動。

把攝影機的位置安排在演員的側邊，越望著他所在處的地平線，又或者把攝影機移向另一個完全相反的側邊，直接對準演員的雙眼拍攝。如果要達到最好的效果，到畫面結束的時候，攝影機位置最後要非常靠近演員。此時已經不需要讓觀眾看見危險事物的畫面（因為在鏡頭一開始已經出現過了）；而是要讓他們看到演員面對危險事物的反應，以及他為後續所做的準備。

攝影機可以安排在推軌上，也可以手持拍攝，攝影機的動作應該要由演員的動作所主導。如果經過一段相當長的時間，攝影機都沒有什麼移動，運用這種技巧會產生相當出色的效果。突然進入備戰狀態，會讓觀眾驚覺原來危險事物已經迫在眉睫。

5.7

推軌後退拍攝

想要表現主角進退維谷,但又能讓畫面維持動感、引人入勝,需要一些技巧。在《芳齡十三》(Thirteen)的場景中,主角想要從她媽媽的手中逃脫,但是她媽媽卻緊追在後。這是一個充滿戲劇性的關鍵,因為她無法以自己想要的速度逃走,情況十分緊張。

在對話一開始的時候,攝影機仍然保持不動,但是當演員開始有了動作,充滿絕望向前行,攝影機開始後退拍她。整個過程與她維持等距,看起來很像是這個演員希望擺脫攝影機的糾纏,觀眾也會感同身受,好像他們也在現場一樣,這可以增強張力。觀眾看著這一幕,鐵定會感受到主角的痛苦不堪。

就在這個時候,第二名演員仍然以同樣的距離在後追趕,當然,這同樣有助於營造出被追趕的感覺。我們沒辦法看清楚第二個演員,但是這並不重要,因為我們只要瞄到她,就足以產生被人追趕的感受。

安排攝影機位置涵蓋整個場景,也要留下足夠的空間,等到適當時機留給攝影機後退用。當演員一離開標記位置,直到攝影機正前方前,攝影機還是要保持定位,接著,攝影機開始後退,彷彿她一路推開攝影機一樣。

如果你希望強調角色被困、企圖逃脫的感覺,只要鎖定一道走廊的單一動線就好,而不是拍攝許多走廊之間的推軌後退鏡頭。

有許多方法可以處理畫面收尾,像是讓演員走進側邊的某個房間,或是推擠超過攝影機前面,當演員做出這些舉動的時候,也就等於告訴觀眾,這位主角做出的行動意義非凡。

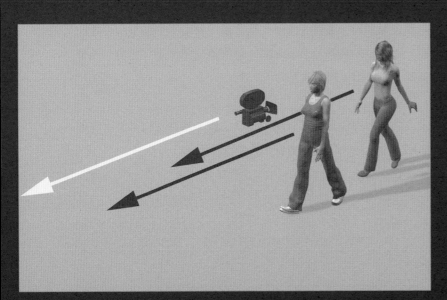

強調靜止感

如果你想要在主角深陷困境的戲劇性時刻，讓他覺得自己是個受害者，被環境或是別人的行為重重包圍，那麼，你可以好好發揮靜止感的手法。讓你的主角保持不動，但是周邊的世界卻狂亂騷動不止。

想要達到最好的效果，請讓主角的目光鎖定在攝影機後方的某個東西。你當然可以在別的畫面中，給觀眾看到他所凝視的物件，但如果要拍攝這種移動方式，最好是一鏡到底、不要任何的剪接。

攝影機推進拍攝這位主角，四周的人群越過他的面前，在景框裡來來回回，我們可以把他看得清清楚楚，因為除了他以外的其他一切都以離焦處理，但是他仍然想要努力透過人群，看清

楚某個東西。攝影機要一直逼近他，強調出動彈不得的感受。攝影機的位置差不多要放在演員的正前方，要是他的背後有一面牆或其他物體，填滿整個景框，就可以消除所有的空間感，使用長鏡頭，可以讓前景以及背景都變成離焦。

當開始拍攝，演員看著攝影機後方，想透過人群看某個東西的時候，以推軌向前拍攝演員，你只需要幾個臨時演員在攝影機前面走動即可，要是人太多，觀眾反而會看不到演員。可能的話，不要讓兩名臨時演員在同一景框裡交錯而過，這樣可能會分散了觀眾對主體的注意力。

演員的眼部線條要非常緊繃，也就是說，他應該彷彿要看穿攝影機，好讓我們感受到他目光的強烈程度。

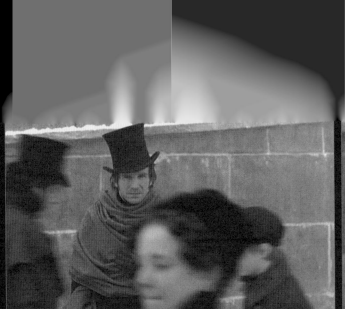
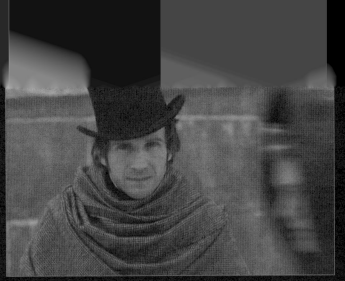
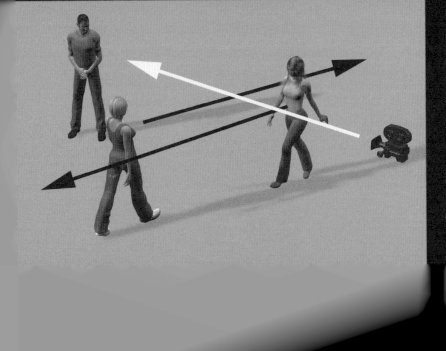
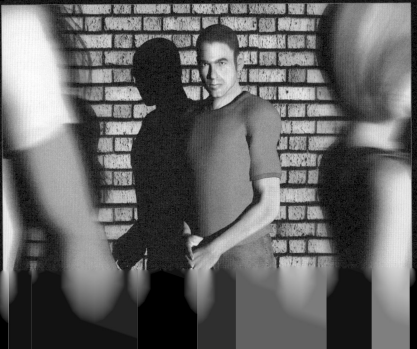

5.9

同步動作

有時候最戲劇性的瞬間，就是當主角想要採取某個行動，但偏偏難以付諸實行的時候。我們和主角一起看到了他們挫敗和折磨的那一刻。表現出內心的決定很困難，所以，這種攝影機移動運用了活動道具，強調出主角與她的目標就此分隔開來。

一開始先拍主角面朝攝影機的特寫，然後在某一物體正要橫越過景框的時候，她別過頭、不再看著攝影機的方向，再來，把畫面切到完全相反的方向。此時她在景框中的構圖寬鬆許多，所以我們可以看到從她背後經過的道具，看起來好像這個與她錯身的物體，造成她旋身而遠離了原來的目標。

與演員錯身的道具，可以是放滿盒子的推車，就像這裡的例子一樣。道具也可以是台汽車或其他東西。但一定要體積夠大，

讓剪接前後的畫面都可以看到它，也要夠輕巧，才足以因應入鏡和出鏡的拍攝提示、快速移動。

攝影機搭配長鏡頭，安排在演員頭部位置的高度，以特寫來進行構圖。演員看著攝影機的後面，想去找她的目標。就在她下定決心，認為自己辦不到的時候，這個道具物件橫跨景框，而她此時也別過頭去，不再看著攝影機的方向。

重新安排拍攝畫面，把攝影機放置在先前開拍的地方，但繞轉一百八十度，改使用比較短的鏡頭，並且更靠近演員一點點，好讓觀眾看清楚她背後在移動的物件。時間點的配合很重要，務必確保演員轉身時，物件的位置要與另一個鏡頭所出現的位置一模一樣，不然剪接的時候一定會遇到大麻煩。

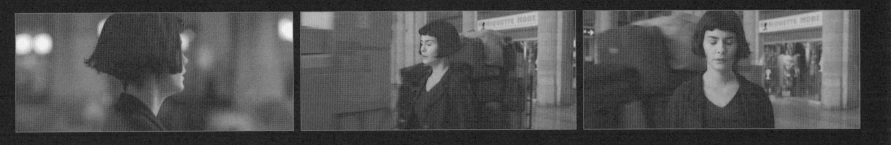

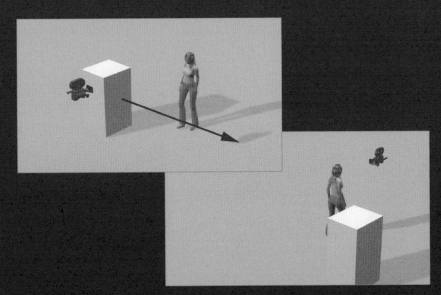

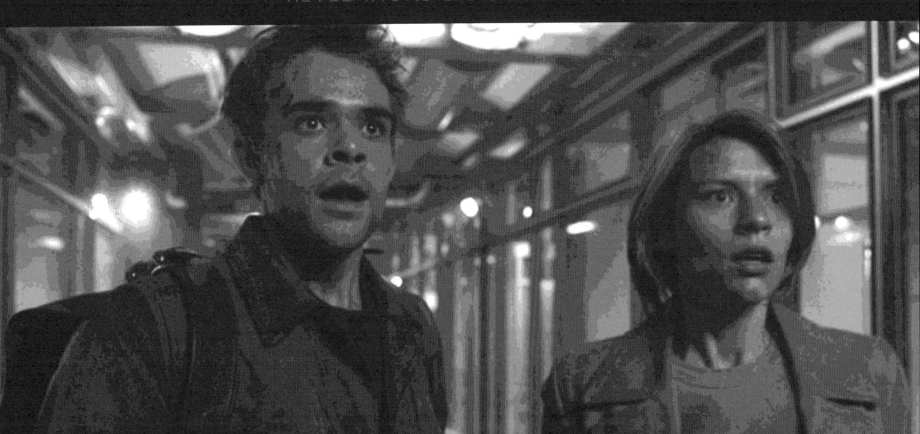

6.1

鏡門

一流導演總是希望在無需太多剪接畫面的前提下，找到讓觀眾了解整個電影場景的方法。這種方法可以讓他們專注在場景上頭，而且，視覺性的展現方法也更具有震撼力。在單一畫面裡顯露一切，也可以確保觀眾不會對哪個人要對誰做什麼產生疑惑。

在這裡所提供的例子當中，導演運用了一面鏡子，不需要剪接或是攝影機移動，就可以顯現出兩個方向。我們剛開始看到一對情侶經過門廊，其中一人接近鏡門的位置，正要把門關上，當門砰然關上的時候，我們看到了第三個角色出現，他的影像映照在鏡子裡面，眼光正盯著這對情侶。如果我們想要運用剪接手法，得先拍這對情侶，然後再跳到這個孤單的身影，才能產生他正在注視的連接效果，但鏡門的手法顯然更加清楚明瞭。

這種手法也讓你可以為這兩個不同方向，創造完全不同的打燈風格，卻不會讓觀眾產生疑惑。如果你的鏡頭只是從情侶跳到觀察者，就得仔細考量打燈一致性的問題，才不會混淆觀眾。但在同一個畫面裡連結這些角色，風格迥異的打燈方式，確實可以增強你所預期的效果。

把攝影機安排在第三位演員後方，對準整個門廊。使用長鏡頭並確保門框不會出鏡。給演員一個合理的動機關上這道門。對觀眾來說，這位觀察者的露面，應該是驚人的新發現。

要拍攝這個畫面，第三位演員的位置不能直接對準門位，這並不困難，但要確定演員的眼光彷彿像是直透過門（而不是兩眼發直向前看），否則觀眾將會發現他的眼部表情很假，整個畫面就走味了。

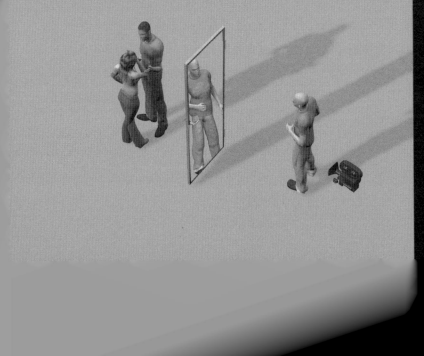
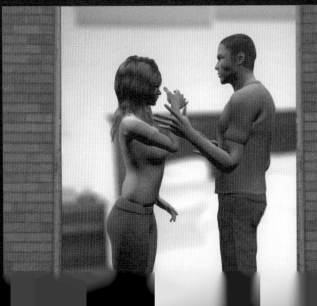

6.2

一分為二

只要把某一事物藏在其他角色的後面，就可以只在一個場景裡，就為觀眾揭露新訊息。就像這裡所舉的例子一樣，你想表達某個特別的角色又回來了，你可以讓這個角色藏在其他演員背後，然後再讓前頭的演員分散開來。

這個技巧也適用於其他類型的真相大白，看得到的人或物件的地方都可以玩這一套。雖然這種手法看起來十分簡單，但也需要一些計畫才能達到逼真的效果。

如果在畫面一開始就讓這個人或事物部分露出，或者至少從背景活動中略窺一二，將會有助提升效果。要是你讓背景完全模糊，最後的真相大白會顯得很古怪，你反而應該讓背景裡的人或事物變得模糊，或是遮掩部分也可以。

安排拍攝越肩畫面，演員彼此之間留出足夠空間，好讓觀眾多少瞥到背景。在攝影機同側的角色，應該和我們同時感受揭曉的那一剎那，所以，要讓背景看起來好像藏在他背後一樣。

準備揭曉的時候，讓原本阻擋觀眾視線的演員後退或移向旁邊，此時攝影機也前移，這能增強主觀鏡頭演員移向左側的效果，也可以讓即將與觀眾見面的主角更靠近攝影機。

這種手法稱之為「一分為二」，正因為它的最佳效果是讓觀眾覺得景框被打開來；一位演員移向右方（而且在其向後退的時候縮身），另外一位演員則在攝影機移動時，開始向景框左方移動。這種手法所營造出的感受，就好像拉開窗簾、揭開謎底一樣。

《A.I.人工智慧》（A.I. Artificial Intelligence）由史蒂芬‧史匹柏（Steven Spielberg）執導。Warner Bros.／Dreamworks Pictures／Amblin Entertainment 2001 All rights reserved

6.3

群眾裡的渺小主角

當你希望觀眾在茫茫人海中，注意到某位重要角色的時候，需要運用燈光和焦點的綜合性手法，才能吸引觀眾的注意力。要是沒有小心翼翼處理，這個畫面不會告訴觀眾任何訊息，而這個角色（無論這個演員多麼出名）一定會在人群裡迷失了方向。

運用長鏡頭，可以縮減影像焦點範圍的大小；這也就是說，當你把焦點放在主角身上的時候，鏡頭裡的其他人都會離焦。人的眼睛總是會被明亮清晰的區域所吸引，請確定演員的打光要比場景中其他區域更加明亮，即可強化效果。

攝影機的位置要和演員保持相當大的距離，並且要使用夠長的鏡頭，才能營造出預期的效果。如果你的光線足夠，請在有陰影的空間進行拍攝，並且找個陽光可以穿透的地方，讓演員出現在有光曜之處，如果你使用人工燈光打亮整個場景，你的主角也要比其他人擁有更多的光。

讓大多數的群眾背向攝影機方向前進，而讓主角面對攝影機，這也是增強效果的方法之一。要是鏡頭裡有許多臉孔出現，讓背景裡的演員稍微低頭，或是眼光略偏向側邊，主角可以運用自己的眼部表情靠近攝影機。

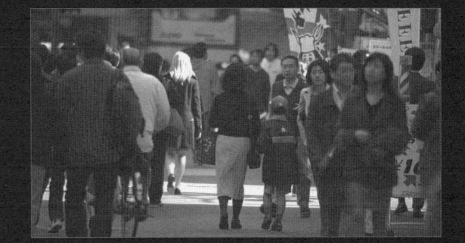

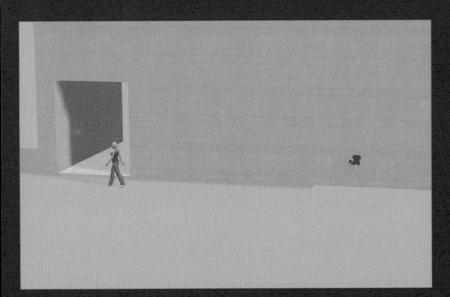

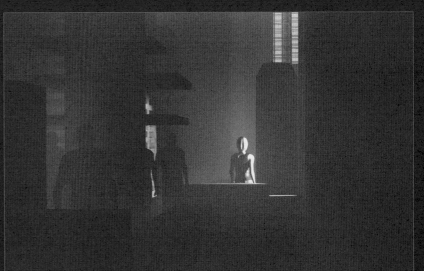

6.4

走出陰影

有時候你需要讓某個角色重新進入電影中，換言之，你會希望他們以戲劇化的方式進入場景，因為影片裡的重要時刻即將到來。

演員在電影裡的初次登場極為重要；演員和導演同心協力，演員登場一定要讓人驚艷。等到電影進行了一段時間之後，只要好好運用這種戲劇化進場的感覺，就能讓觀眾知道大事馬上要發生。

在這裡所提供的例子中，我們看到了主角的輪廓，還有部分光線落在他的頭髮上，他隨後走出了陰影、我們也看到了他的臉龐。這並不算是真的揭露什麼秘密，因為當觀眾看到他輪廓的那一刻，已經知道這是主角。這一點非常重要，因為如果他完全隱沒在陰影地帶，會引發大家過多的好奇心，想知道是誰躲在那裡。讓觀眾知道那個人就是主角之後，他們反而好奇地想看到他的臉：他經歷了什麼事情？對他造成了什麼影響？他接下來要做什麼？

這個技巧應該要運用在場景進行的中間，而不是一開始的時候，才能顯現出戲劇轉折。當心生遲疑的主角面對重大事件到來之際，這種手法的效果更能發揮得淋漓盡致。

讓攝影機的位置低置於地面，稍微抬高仰拍這位演員。有許多方式可以處理這裡的打光，但要確定的是等到一開拍，觀眾真的知道他們看到的人是誰。接下來，讓演員走出陰影區，然後把攝影機移軸上拍。讓攝影機固定位置不動，可以營造出主角走入新場景的騷動感；如果你使用推軌後退拍攝，讓演員進入新場景，效果會不如讓演員走過攝影機前面一樣強烈。

《A.I.人工智慧》（A.I. Artificial Intelligence）由史蒂芬・史匹柏（Steven Spielberg）執導。Warner Bros.／Dreamworks Pictures／Amblin Entertainment 2001 All rights reserved

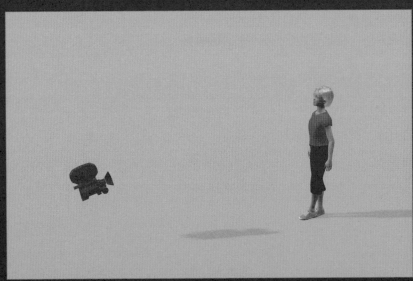

6.5

以退拍揭開真相

如果你希望觀眾也看到主角所看到的景象，有許多手法都可以達到你的預期效果，通常只要簡單的剪接就可以大功告成。但是，有時候你希望大家看到演員的持續反應，讓真相出現好幾秒鐘，這時候，慢慢讓真相大白，會比突然來的驚嚇更有戲劇張力。

這裡所舉的例子中，攝影機跟著演員移動；接著她看到了隨後發生的騷亂，攝影機幾乎停住不動。它繼續往後移動一兩步的距離，當女演員走過攝影機前面時，繼續搖攝跟拍她。這個鏡頭的結尾是越肩畫面構圖，讓觀眾看見人群正在拚命擠上巴士。

如果導演想把所有事物都融入一個畫面中，必須要讓場景的地形保持一目了然，我們會看到主角注意的是巴士四周的混亂狀況而不是騷動本身，這是一個導引注意力和揭露新訊息的完美範例。

當背景中的某些事物朝對面方向移動的時候，這種擺動式搖攝手法的效果最好。在這個例子中，導演讓一群暴徒經過演員旁邊，如此可以強調她正進入了一個未知的領域，而且會讓我們專心注意接下來會出什麼事。

把攝影機安排在頭部的高度，或者再高一點點也可以，接著以步行的速度開始拍攝，退到演員後面。再放慢攝影機的速度，繞到演員後面時，再退後一點點。此時攝影機可以在演員後面跟著前進，從她後方看到另外一邊的場景。

這樣的攝影機移動，如果能以推軌加上吊臂進行拍攝，將可發揮最好的效果。但是，以手持移動方式拍攝，也可以增加戲劇事件當下的現場紀實感。

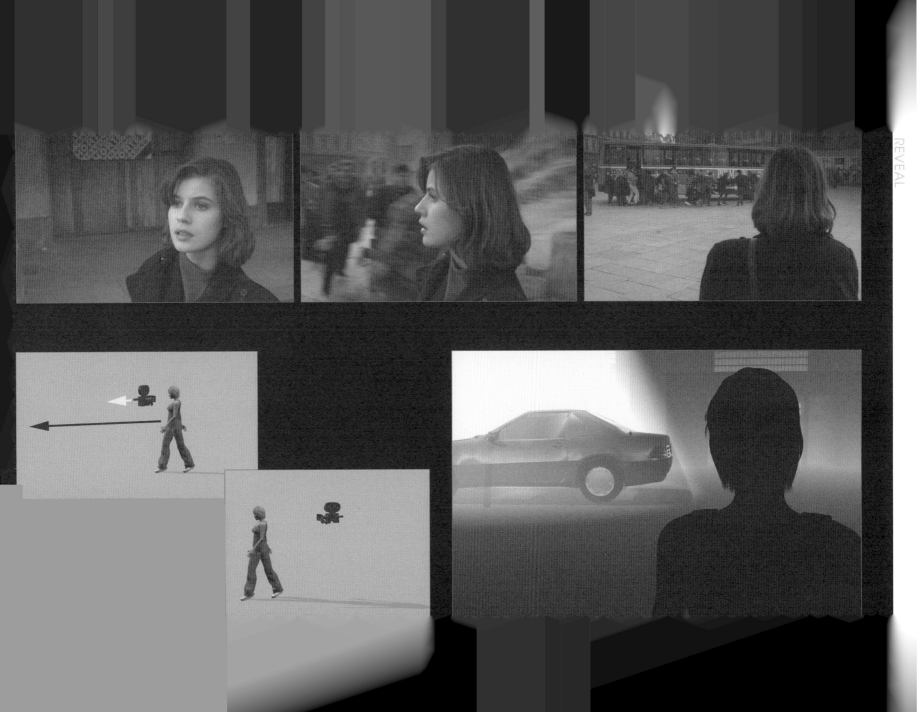

6.6

平行跟攝

在真相大白的一刹那,看到主角的反應是很重要的。在整個畫面中,平行跟攝可以看到演員整張臉,也能夠營造出主角深陷在一連串事件的激動感受。

這個例子,讓我們看到當攝影機在右方向前急推之際,演員如何同時向她的右方前進。同時,攝影機持續搖攝,讓演員待在景框裡的相同位置,可以讓演員在背景疾飛而過的時候,看起來像是幾乎靜止不動。

導演在這裡以兩種鏡頭拍攝同一個場景,其中一個鏡頭比另外一個長很多。只要攝影機的移動和構圖,能在這兩種鏡頭間取得相對連貫性,在它們之間進行跳接確實有可能。只要讓演員全程都在景框的右方,這種剪接手法可說是輕而易舉。

攝影機配合長鏡頭,安排好圖例所示的位置。開拍時演員需要一個移動的目的,比方說,想要找到一個觀看活動的更佳角度。當她開始移動時,攝影機朝往與她相反的方向移動,並進行搖攝,讓她一直在景框裡的同一區域。如果你想在兩種鏡頭之間做跳接,再以更長的鏡頭重拍一次。

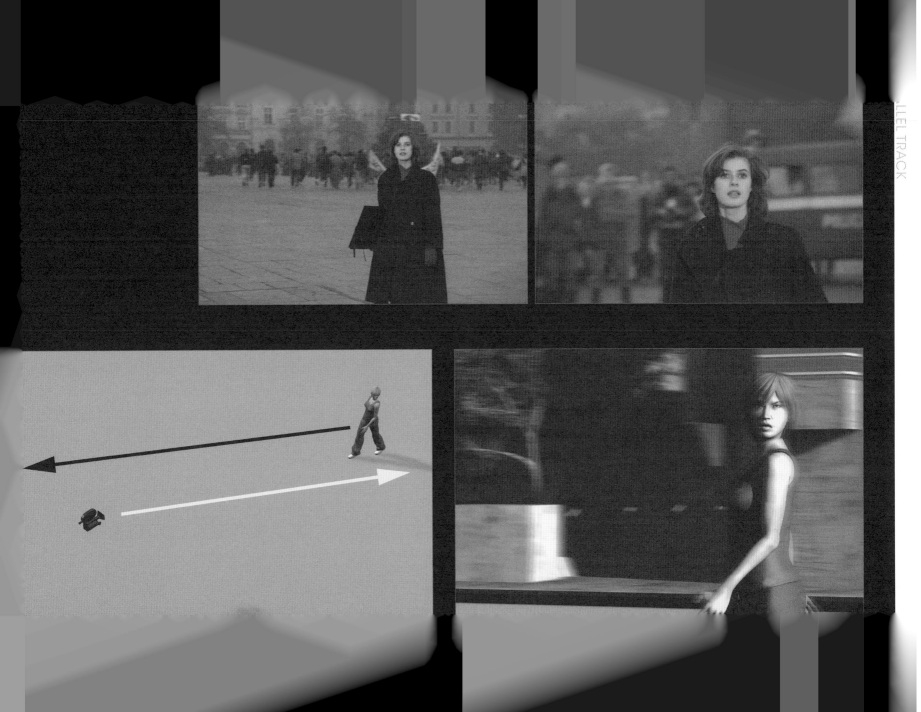

6.7

推進

當主角想要逃跑，或是十萬火急要趕到某個地方的時候，半途阻攔他們，一直都是很棒的創意。意外事物迫使他們暫時中止，此時會看到他們臉上的驚駭和恐懼。

要拍出這種畫面，必須在演員急忙衝向定位記號時，攝影機也以同樣的速度衝向演員。就算你使用的是比較長的長鏡頭，也可以創造出高速前進卻突然停止的緊張刺激感。如果你搭配的鏡頭太短，效果可能會太過誇張，所以，中等和長鏡頭是最適當的選擇。

在這裡提供的例子中，可以看到攝影機的角度略偏向演員左方，這個效果不錯，不過，你也可以在鏡頭開拍時先正對演員，然後在移動的過程中，稍微偏一點邊。

攝影機的位置要安排在略低於頭部的高度，這樣的低角度表示在畫面結束時，會讓人以為演員彷彿要跑過攝影機的上頭，這種做法可以增添戲劇張力。低角度也有模糊背景的效果，有助於觀眾把注意力放在演員的臉部。

只要攝影機移動的動作完成，就要切換到主觀鏡頭或是越肩畫面，讓觀眾看到讓主角恐懼的源由。

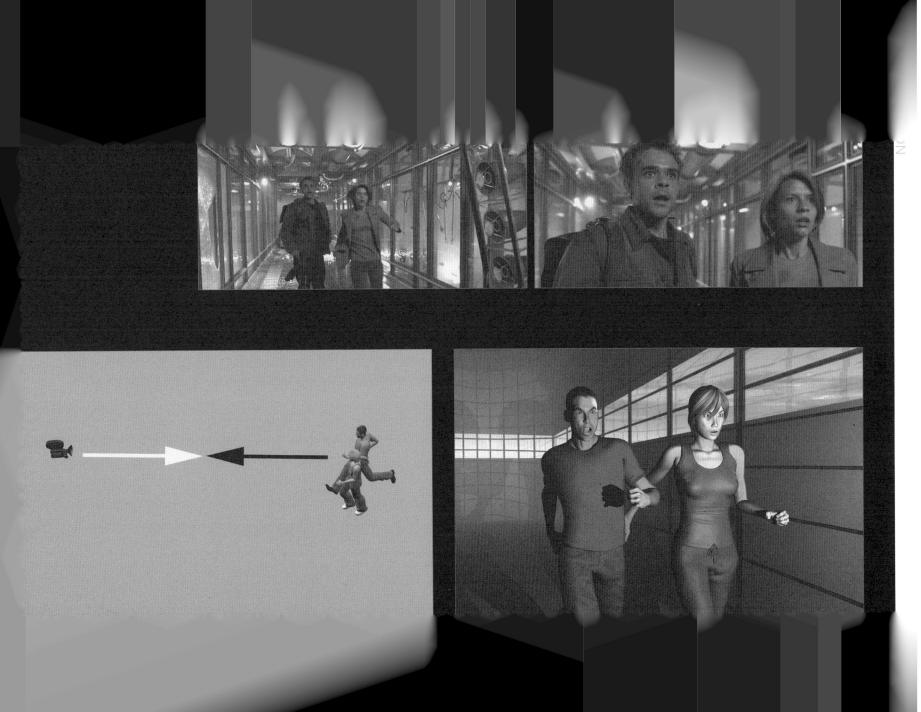

6.8

眼部表情的變化

當另外一個角色突然加進來的時候,通常原來那個角色會大感意外,觀眾理應會有同感。在這個例子當中,我們看到這個主角陷入沈思,但是在攝影機移動之後,我們卻看到第二位主角正逐步走了過來。

如果要好好運用這種手法,演員的反應(先聽到腳步聲)應該按部就班慢慢來,如果他只是抬起頭,然後攝影機移動、讓我們看到了他所注意的事物,那麼,觀眾只會覺得這種移動彷彿是某種後製特效。理想狀況是,當他一聽到有動靜時,攝影機就應該開始移動,當他完全把頭轉過去的時候,攝影機也已經到了最後的定位。

當其中一名演員坐著,另外一位站立時的效果會相當好。不論你要為第一位主角選擇什麼位置,請記得把攝影機安排在他頭部的高度。

當演員感覺到有人接近、攝影機開始移動,這畫面起初應該看起來像是向主角推進的典型畫面,讓他可以一直約略保持在景框中的相同位置。到了攝影機移動的後半部階段,開始搖攝,我們看到了第二位角色出現。

從第一位拍到第二位演員,必須進行變焦,而轉焦的時間點正是關鍵。要是太早的話,主角會在鏡頭裡失焦,如果太晚,第二個角色看起來會像是出現在夢境裡一樣。在第二位演員入鏡時,開始調整焦距,並且盡快完成變焦。

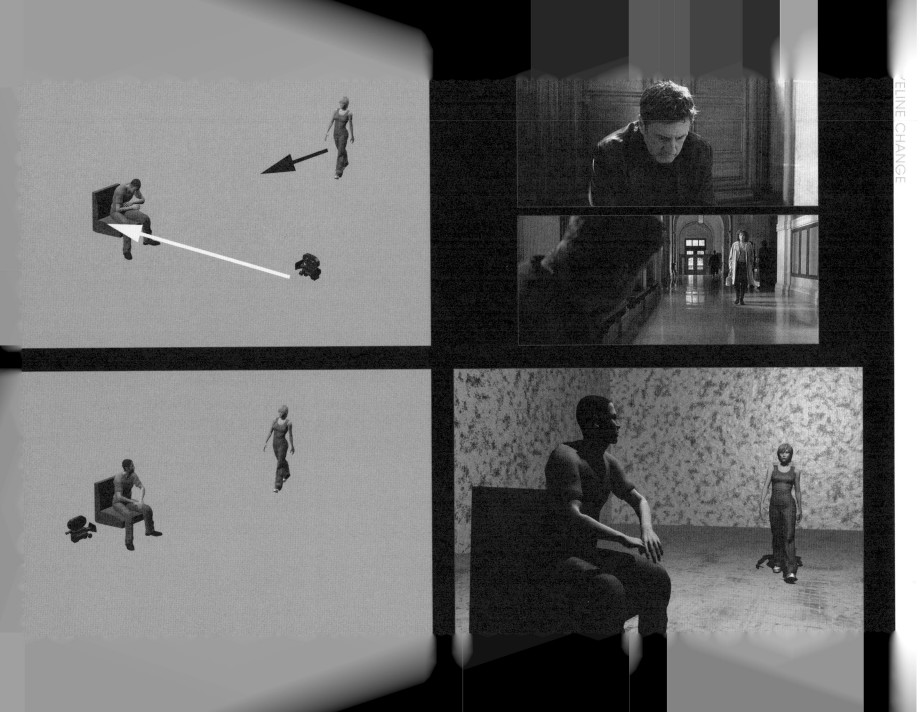

6.9

眼光滑移

以某個角色的主觀鏡頭來揭露新訊息,可能是最具震撼性的手法之一。當你的主角以為會看到某個東西,但卻出現了別的東西,這種手法的效果奇佳。在此提供的例子中,主角本來以為自己躲在狙擊手後面,偷偷朝他前進,等到他到了那邊,才發現那是穿上衣服、偽裝成狙擊手的塑膠假人。

營造出預期感之後,需要在視覺上花許多功夫,才能破除觀眾的期待。雖然廣角鏡頭可以清楚地顯露出假人,但觀眾需要花點時間去了解自己看到的是什麼東西,因為他們期待出現的是別的東西。他們和主角一樣,在同一個時間點覺得很意外。如果你只是使用廣角鏡頭,你得在這個畫面逗留好一段時間,才能傳達出重點,所以,你反而應該考慮運用「眼光滑移」的移動手法。

換一個比較長的鏡頭、用特寫拍攝那個令人起疑的物件或人物。在真實生活中,主角當然不可能用他的肉眼使出放大功能,但是運用較長的鏡頭,卻能夠模擬出他被種種細節所吸引。他先看著假人的一端,然後眼光很快滑移到假人的另外一端,這種伴隨著短暫停頓的快速動作,創造出一種動態十足的畫面,讓觀眾理解這些訊息。

無論你要讓觀眾大吃一驚的是物件還是人,都請你把攝影機安排在距離相當遠的地方。當你在找尋某個東西,像是牆上的洞之類的目標時,這種方式有助於營造出緊張的感受。讓攝影機完全不動、拍攝整個場景,然後更換為長鏡頭,先拍攝物體的某一端,暫停一下,再快速急移搖攝到另外一端。

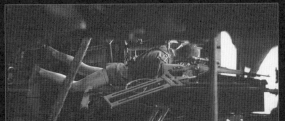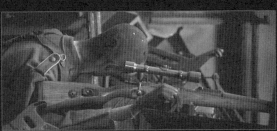

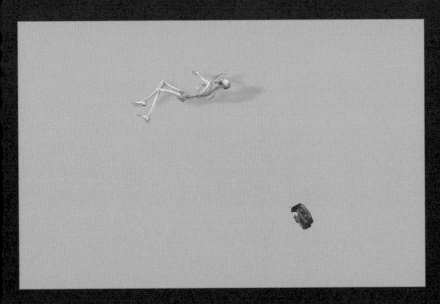

7.1

營造緊張感

讓演員凝視某個空曠的地方，期待某個東西出現，是創造懸疑氣氛的手法之一。如果你希望讓這樣的情節看起來更恐怖，可以暫時先讓觀眾看不到某些畫面。

這裡所提供的例子當中，主角正凝望著空蕩蕩的走廊，仔細聽著裡面傳來的動靜。這樣已經夠可怕了，但是，如果在鏡頭一開始的時候，觀眾完全看不到這個空無一人的走廊，就會更讓人覺得緊張不安。當攝影機在主角背後滑移，我們終於看到了走廊，緊張刺激的程度真是令人難以承受。

這種攝影機移動，不過就是簡單的跟攝和搖攝，但是使用的時機才是真正的關鍵。如果你真的在走廊裡安排了某個東西現

身，是完全不會有任何效果的。當攝影機滑移過去時，走廊的盡頭要是出現大怪物，只會讓觀眾覺得受騙，因為在跟攝拍到空曠空間的過程中，觀眾和主角一樣緊張，但是他們居然不知道主角老早就知道的事。

所以，你應該要安排主角透過門口，低頭凝視某個小道或是別的空曠處。把攝影機低置於地面，可以增強腹背受敵的感覺。主角的構圖位置應該在景框的左方，在跟攝的過程中，也應該要保持這種構圖方式。當整個攝影機移動完成之後，主角如果不是轉頭逃跑，就是應該要走進這個空蕩蕩的地方裡。

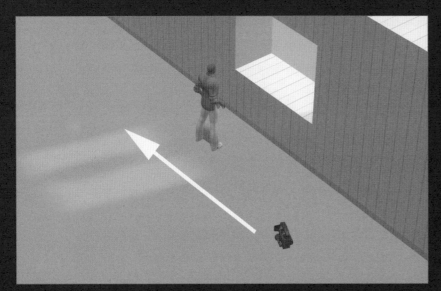

7.2

以誤導製造驚嚇

觀眾喜歡被意外出現的那一刻嚇得跳起來，但如果你安排的意外達不到效果，他們可是會很不爽的。由於現代觀眾已深諳各種電影技巧，所以要讓他們嚇得跳起來的難度也越來越高。許多導演都有失敗的經驗，因為他們讓觀眾看著主角背對著大家走進廊道，然後又進入一個遼闊空地，觀眾當然知道馬上就會有什麼東西要跳出來了。

這種技巧也可以做些變化，讓主角被稀鬆平常的東西嚇到，像是掉落的油漆罐什麼的，就在他們鬆一口氣的時候，連續殺人魔跳了出來。這種手法還是一樣很老套，觀眾幾乎都知道再來會出現什麼狀況，也不會產生真正的驚嚇感。

想要真的嚇壞這些觀眾，你所運用的技巧必須更細膩。要先營造緊張感，警報解除之後，觀眾也隨之放鬆，這時候再來個出其不意。其中一個手法，就是讓主角被銀幕之外的某個事物所分心。這裡所舉的是《關鍵報告》（Minority Report）的例子，湯姆·克魯斯（Tom Cruise）屈身在游泳池旁邊，身為觀眾的我們非常緊張，不知道接下來會發生什麼事，但是他卻抬頭向上，向銀幕外的某人高聲呼喊，就在我們滿肚子疑惑、不知道他在跟誰說話的時候，池中的女孩跳出水面，觀眾也被嚇得從椅子上跳起來。

安排好攝影機的位置，讓主角看起來是單獨一個人在畫面裡面，你可以讓構圖變得很緊，但如果你讓構圖寬鬆一點，觀眾對於即將發生的意外會比較沒有戒心。

讓主角遠望著銀幕之外的事物，可以迫使觀眾去思考他究竟在看些什麼東西、他在跟誰說話以及他要說些什麼。這是一種名副其實的分心方法，也等於保證觀眾一定會大吃一驚。在第二個角色（或是怪獸）跳出來之後，馬上切到構圖很緊的特寫畫面，或許還可以從一個很極端的角度來拍攝，讓我們可以對主角的驚駭感同身受。

讓主角看著銀幕之外的東西，一定要給觀眾合理的理由，而不是胡亂弄些畫外噪音、吸引主角的注意。在《關鍵報告》裡，湯姆·克魯斯的角色問了銀幕外那人某一問題，以他的角色來看，那個情境的當下絕對合情合理，如果只是為了要讓觀眾分心而隨意製造事件，自然比不上這種細膩的手法。分散注意力的事件要是能夠更合理、能讓主角有更高的主導性，給觀眾的驚嚇也會更加強烈。

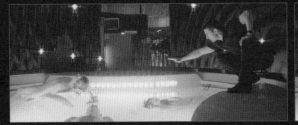
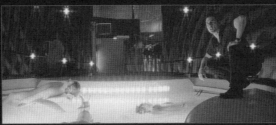

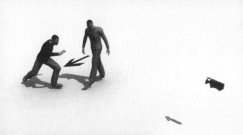
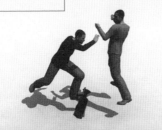
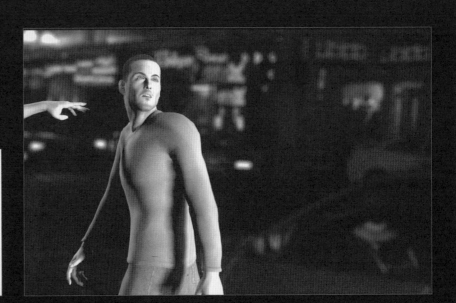

7.3

讓人心生恐懼的角色

被逼瘋的角色往往比什麼怪物都來得可怕。一個好的腳本加上出色的演技都是（一直都是）關鍵要素，但是，只要一個簡單的攝影機移動動作，成效就可以大幅提升。最重要的是，在整個場景當中，要讓壞蛋的眼睛都維持在景框裡的同一塊區域裡。

這裡所提供的例子，是庫柏力克（Kubrick）以長寬四比三比例所拍攝的偏方形畫面，雖然後來因為電影寬銀幕的需要而遭到裁切，不過在這兩種版本當中，效果卻如出一轍。因為無論傑克‧尼克遜（Jack Nicholson）怎麼移動，攝影機都會調整位置，讓他的雙眼保持在銀幕裡的相同部位，每一個畫面都是如此，就連同一場景裡的各個畫面之間也是如此。為了要讓這種手法更加令人不寒而慄，受害者也會出現在景框裡的相同部位。想要運用這種手法的唯一可行之道，就是讓這些角色都在景框的中央處，稍微「跳接」的感覺會讓效果更加顯著，不論是否有越肩畫面，這個原則都適用。

要如何安排攝影機的位置，完全要視場景主題而定，這種手法要能成功，務必要指導攝影機操作員、演員的雙眼必須一直保持在景框的相同部位。演員也要減少頭部和肢體動作，以免攝影機為了跟拍而跟著亂動。在其中一個演員後退的同時，讓另外一個演員隨之逼進，可以營造出恐懼感，正如同庫柏力克給我們的這個例子一樣，畫面不需要限定在同一條直線或同一個高度，仍然可以達到預期的效果。

7.4

讓人心生恐懼的地方

在恐怖片和驚悚片當中，我們以為主角害怕的是其他的人、怪獸、爆炸或是其他東西。不過，大家根本沒想到的是，可怕的地方卻是表達主角不安的最佳手法之一。其實沒有人真的會怕某一個地方；你怕的是可能是那裡躲了什麼，或是會出現什麼東西，但在你注視著那塊空曠地方的當下，依然會覺得很害怕。如果你可以在影片中傳達出這樣的感覺，將可在觀眾的心裡留下不可磨滅的重要時刻。

這個技巧的關鍵之一，是演員的定位，你可以在一個相對空曠的地方，創造出被圍困的感覺。正如同這裡所舉出的例子一樣，如果你可以讓演員靠在牆上，這個看起來很矛盾的問題就解決了。這種方式能夠讓觀眾覺得主角有牆支撐（實體和心理

上都是），她背後有一道長長的走廊，這遠比在演員面前直接拍她的效果好太多了。

她的目光，越過了攝影機，讓我們很想知道她眼睛裡究竟看到了什麼，當我們切到某一空曠處的畫面時，我們和這位女主角一樣覺得害怕，不知道接下來會發生什麼事。

讓演員靠在一面牆上或是其他物件上面，請她貼牆貼得越近越好。至於構圖，安排她的位置在銀幕的邊側，好讓觀眾可以看到她身後的黑暗空間。然後，反轉攝影機，顯現出她正在凝視的空曠地帶，不要從演員背後進行攝影，因為這是主觀鏡頭，觀眾不該在畫面裡看到這位演員。

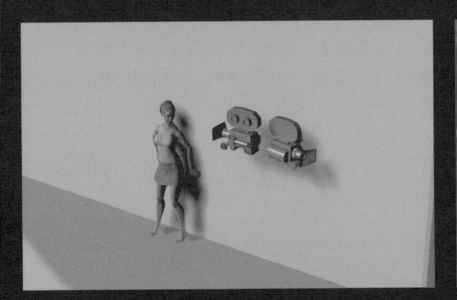

7.5

空曠地帶

當主角走過空曠地帶，也等於提供你許多大好機會來製造恐懼。這裡所提供的例子告訴我們，如何運用方向改變以表現主角正步入險境。在這個特別的鏡頭當中，效果非常搶眼，因為這兩位主角離開了一條明顯的道路，但是就算觀眾看不到任何道路的痕跡，效果也一樣好。

開拍時，先讓主角們站在某一空曠處，由於燈光的投射充滿了戲劇性，所以這個地方顯得十分駭人，在黑暗裡那些看不到的東西，緊緊抓住了觀眾的想像力。接著，這兩位主角離開了原來的道路，攝影機隨之移動，對觀眾而言，彷彿是他們走出了亮處、進入黑暗之地的感覺。要是這個情節發生在白天，會讓人覺得從一個大家熟悉的普通區域，進入了一個特殊又可怕的地方。這個效果非常強烈，所以除非你的主角真的要步入未知地帶，才能運用這種手法。

把攝影機直接對著這些演員，讓他們走過攝影機前面，當他們相當接近的時候，請他們離開自己原本行走的道路（不論是不是真的有這條道路都一樣），然後繼續跟攝。跟攝的速度不能過快，才能讓演員行走時一直拍到他們出鏡。

跟攝移動的時間點拿捏相當重要，當演員走出道路的時候，應該要開始移動，雖然這樣的移動方式非常突然又引人注意，但這就是你所需要的效果。要是開拍時攝影機就開始移動，等到演員走出道路的時候，觀眾也不會察覺出什麼異狀。讓攝影機保持不動，然後跟著演員移動，重要的是一定要拍到他們出鏡，才能象徵他們正前往未知地帶。

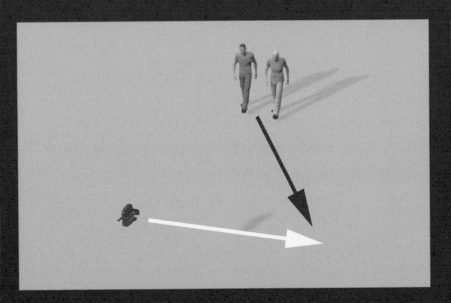

7.6

視覺畫面帶來的驚嚇

觀眾先前所看到的空無一物的地方，卻突然出現了某個讓人意外的東西，這種手法，是讓觀眾感到害怕的最佳技巧之一。我們在這個例子中看到克萊兒‧丹妮絲（Claire Danes）正努力要趕快發動車子，當她彎身撿拾鑰匙的時候，我們看到窗外什麼東西也沒有，而當她再度回身坐好，攻擊者正站在她的窗外。

想要達到這種效果，你並不需要讓觀眾知道在同一個畫面中，將會出現令人意想不到的事物。他們知道主角正在被追擊，所以即將會有出其不意的畫面，但是，你必須要誤導他們。這個畫面的主題似乎是拿到汽車鑰匙，不過這其實是為了要營造驚嚇的那一瞬間。

不使用剪接時這種效果會最好，所以你的鏡頭應該先帶出主角背後無物的空間後，再移到某個其實不相關的物件，接著鏡頭移回原處，讓原本無物的空間出現主角原本要躲避的事物。如果你沒有先拍出空無一物的場景，效果就不會好。假設鏡頭開始於一串汽車鑰匙，接著上移出現攻擊者，這樣一點也沒有驚嚇的效果。

先安排好攝影機的位置，以比較傳統的方式處理前景演員的構圖，換言之，不要在她旁邊或是後面留下太大的空間餘裕，這樣就會露出馬腳了。只要讓觀眾可以看到有個地方空空的就好，就算是一眼也好，已經夠了。

移動或是向下搖攝你的攝影機，跟拍演員的動作，請確定其動機要合情合理，像是掉落的物件等等。當演員回到原來位置，攝影機也回到了原來的定位。請仔細注意構圖的設計佈局，確保第二位演員的構圖清楚完整，也許可以請前景演員比先前的位置再稍微後退一點。

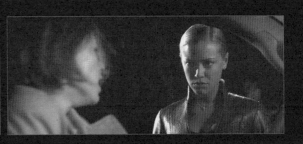

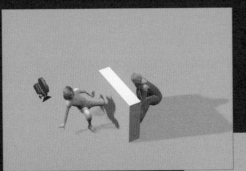
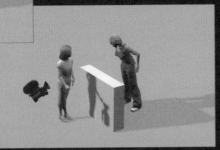

7.7

改變心意

當追擊行動如火如荼之際，如果還想讓它看起來更加恐怖駭人，可以讓你的主角手忙腳亂、不知該選擇哪一條路線逃跑才好。與其看他們奔逃，倒不如看他們在各個逃亡路線之間掙扎不定。讓攝影機在主角改變心意的時候，繞著他們打轉，這種效果會更加突出。

這裡所提供的例子，可以告訴我們要如何好好運用這種手法。當這兩個主角聽到動物嚎叫聲時，他們轉而背向了攝影機。攝影機的速度比他們還快，在他們停頓下來、不知何去何從的時候，攝影機老早就到了他們的面前。雖然他們在不同的地方，但是一再重複他們轉身、背向攝影機，卻是達到最佳效果的關鍵。要是沒有這種重複的動作，你還是可以營造出緊張不安的

感覺，但是這種重複性，可以強調出他們真的是無路可逃。

畫面一開始的時候，可以讓主角面對著攝影機，但他們應該要隨即轉身移向側邊，當他們轉向的時候，攝影機也以弧線的方式圍拍他們，但是速度要比演員快。這樣看起來好像是攝影機阻擋了他們的去路，而且迫使他們停下腳步。接下來，再讓他們轉身、背向攝影機一次。

你也可以運用這個鏡頭的幾種不同版本進行剪接，可以真正強調出他們是如何深陷重圍，當你只能聽到攻擊者的聲響，卻看不到其身影的時候，最可怕的絕望感也油然而生。

7.8

遮蔽的突襲者

誤導是製造驚奇的主要關鍵。觀眾若被說服將注意力放在其他事物上，當攻擊者返回時，他們將會被驚嚇到。這技巧要有效，你要製造出好像已經不會被攻擊者追上的樣子，然後給觀眾一些轉移注意力的東西。在此例中，哈理遜·福特正小心翼翼地走到窗邊。觀眾沒忘記攻擊者仍在畫面之外，但是此時他們比較緊張主角會不會掉下去，而不是緊張他會不會被攻擊。而且觀眾也不認為在窗邊還有攻擊者的容身之處。但是，偏偏攻擊者卻破窗而出，這時觀眾會被嚇得從椅子上跳起來。

將攝影機裝上長鏡頭，讓那位觀眾看不見得攻擊者靠近攝影機，主角稍微離遠一點，這樣可以讓攻擊者的出現更有戲劇性。長鏡頭也能縮短距離，讓這空間看起來不像任何人或東西可以進得來的樣子，這樣，當攻擊者出現在畫面的時刻，就會增加驚嚇感。

攻擊者出現的時間點，要緊跟在主角的某個動作之後。此例中，當哈理遜·福特終於抵達窗戶邊緣，值此同時，攻擊者的腳就踹破了窗戶。綜合多層次的誤導，將製造出很強烈的戲劇效果。

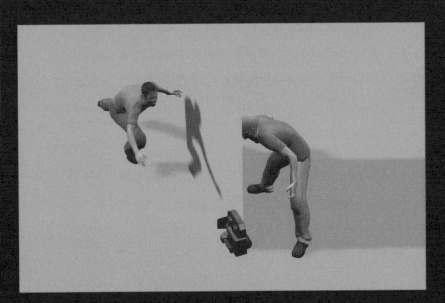
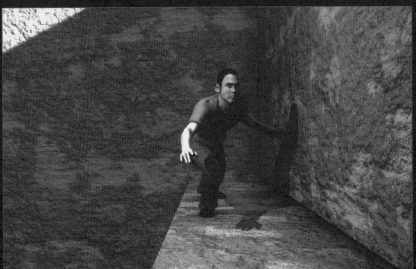

7.9

恐懼之窗

有東西出現在窗邊的時候，實在非常可怕，比方說，某人的臉。問題是，我們已經很習慣看到恐怖的臉出現在窗戶裡，所以當我們一看到有空蕩蕩的暗色窗戶，就會預期那裡會出現一張人臉。要是你希望觀眾真的被嚇到，應該要讓他們心裡想到的是別的東西。

這個技巧在於要讓你的主角同時做兩件事。在個例子當中，主角想要動手處理的是門，同時她也想要弄好水龍頭，其實她不太能夠同時兼顧，正在她忙著周旋在這兩件事情的時候，觀眾已經全神貫注在她正努力解決的問題。我們看著她的雙手；想知道她是不是有可能同時搞定兩件事情。這意味著我們雖然知道那裡有一扇空蕩蕩的黑暗窗戶，但我們已經完全忘記了。

此外，當她忙著周旋在水龍頭和大門之間，攝影機也跟著她的動作而移動，窗戶也會暫時出鏡，當窗戶再度出現的時候，人臉已經出現在鏡頭裡面。

你的攝影機可以放在腳架上，除了簡單搖攝去跟拍演員動作之外，也不需要其他的攝影機移動。重要的是，她要解決的衝突必須安排得合情合理，一定要讓她面對兩種緊急狀況、迫使她要來回周旋，這樣才能讓觀眾忘記窗戶的存在。

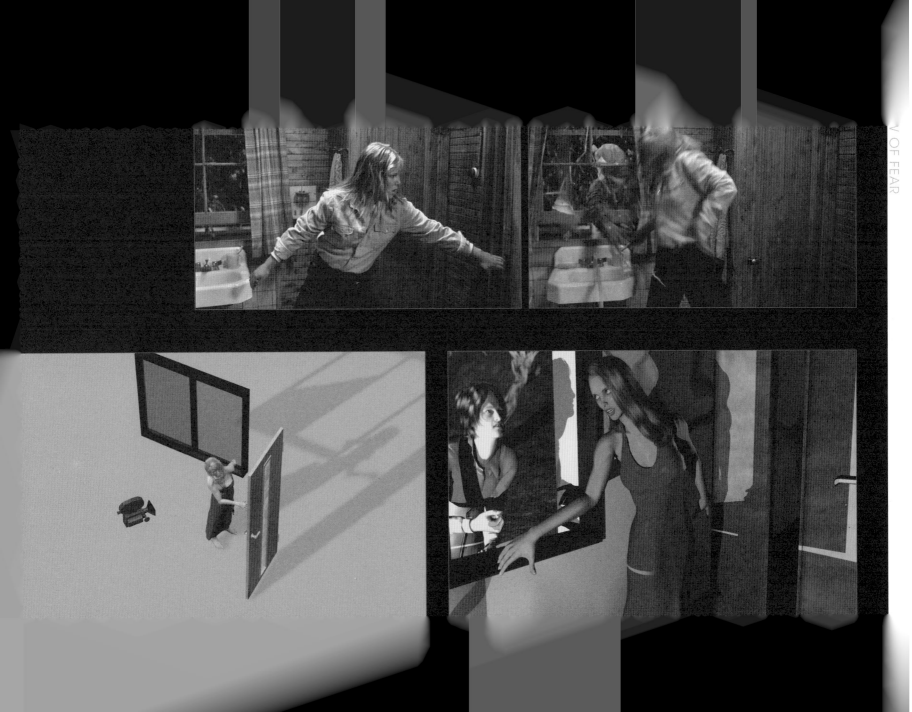

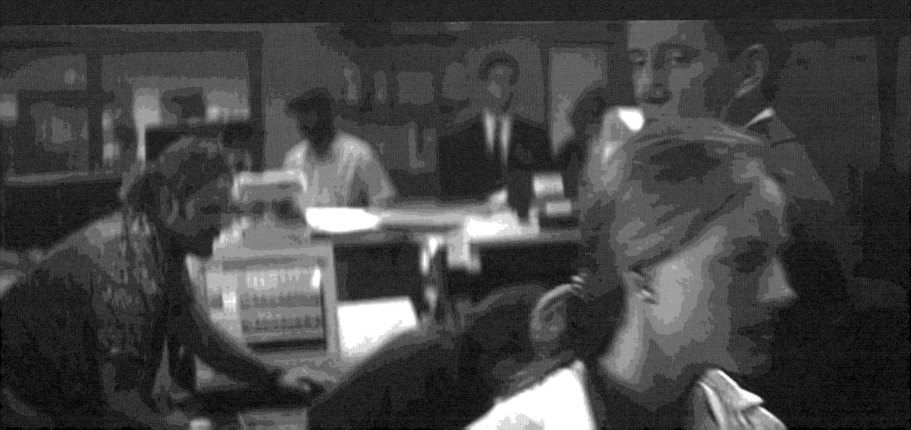

CHAPTER 8
DIRECTING ATTENTION | 吸引注意力

8.1

以物品引導

當你在沒有剪接的情況下拍攝連續性的場景——要如何從某個
地方移動到另外一個地方,卻看起來沒有絲毫的牽強?事實
上,不論是以剪接的方式連接兩個不同的地方,或者在角色之
間進行搖攝,這些方法對於大多數的導演而言,都不覺得會有
什麼問題。這當然也很好,但是,能在演員動作中掩藏攝影機
移動的舞動性畫面,當然還是比較流暢又優美。

這裡提供的例子,告訴我們可以如何運用輕薄的一小張紙,就
讓攝影機的移動合情合理。第一個演員把紙張交給第二個演
員,我們又看著她交給了第三人,這張紙並非不重要,但也不
是這個場景的重點,它只是給了我們一個順勢從右到左的理
由。要是拍得出色,它的效果絕對好過單純的剪接,或是毫無
意義的搖擺。

這個例子的場景中,桌子兩邊的人正在互相溝通,還有人在餐
廳裡交談,所以這樣的攝影機移動,把這場景的兩個部分連接
了起來。你同樣可以運用這種技巧來結束某一段獨立的對話,
然後把攝影機移到同一地點的另外一段對話。

安排攝影機的位置,只要利用搖攝,就可以讓觀眾看到整個場
景。雖然你可以在畫面中間運用跟攝,但簡單的版本卻只需要
一個搖攝動作而已。如何構圖和安排開始和結束的畫面,並沒
有固定的規則,只要每個畫面本身的安排看起來完整即可。演
員經過攝影機時的轉場要相對精簡,讓觀眾注意一下就夠了,
再持續下去就令人興趣缺缺,這畢竟是個轉場,不是一個過
程。

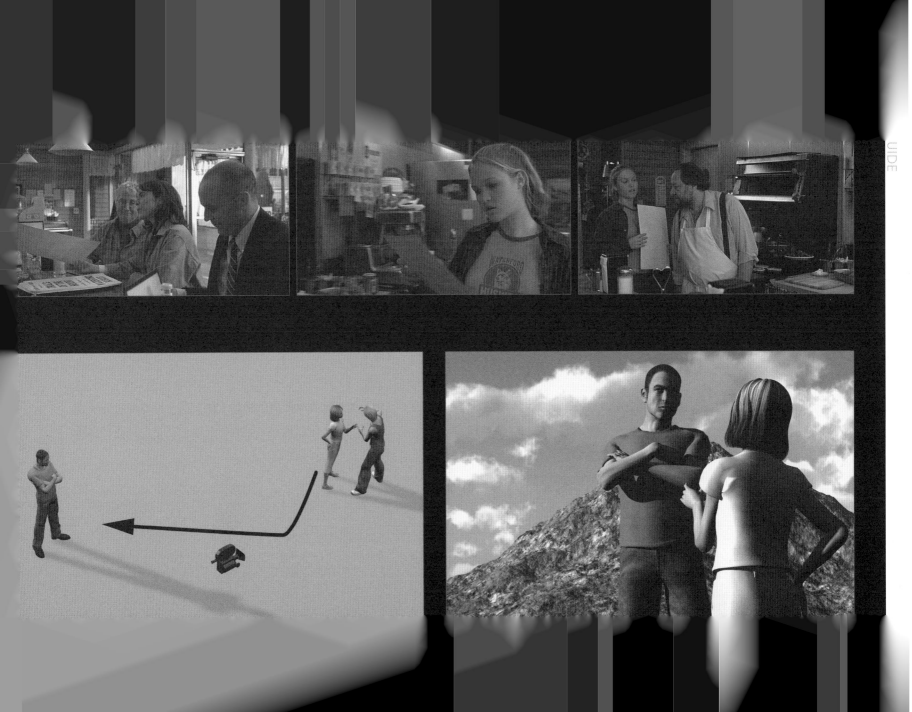

8.2

換手動作

在一個忙碌的場景中，同時有多件事情正在發生，你可以運用一種細膩的攝影機移動，在動作發生的各個主要區域來回切換。這可以讓你不需剪接，也能讓觀眾看到所有的場景。雖然近年來流行以連續卡接的方式，顯示事物以快節奏進行，但如果可以避免從頭到尾都使用卡接，就可以讓你創造更豐富的視覺感受。讓繁忙的場景自己走到底，觀眾可以看到各個不同的故事軸線在同一個景框裡發生，這種手法可以提升緊張感和戲劇性。

想要拍出這種效果，必須讓演員走動、在空間裡移位。要給他們非常合情合理的原因──比方說，去拿檔案什麼的，不要只是讓他們晃來晃去（當然，除非這就是角色們的特點）。這裡提供的例子中，詹姆斯・伍德（James Woods）精神奕奕地在混亂的空間裡走來走去，這正是導演的目的，這個演員本來就是劇中的核心焦點。

攝影機移動本身不過是一個後拍的推軌，加上剛好配合演員的動作時間而已。茱蒂・佛斯特（Jodie Foster）向攝影機方向走過去，攝影機隨之後退，看起來彷彿是為她讓出了空間。也因為這樣的移動，又給詹姆斯・伍德一個空檔切入，然後焦點又到了他身上。

觀眾完全不會感受到攝影機的移動，由於這一切都發生在快速移動的場景之內，所以我們只會覺得先看到了某位演員，然後又看到了另外一位演員而已。

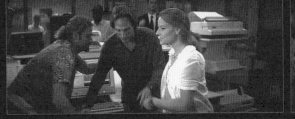
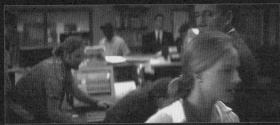
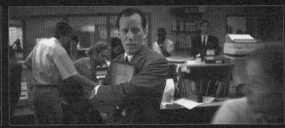
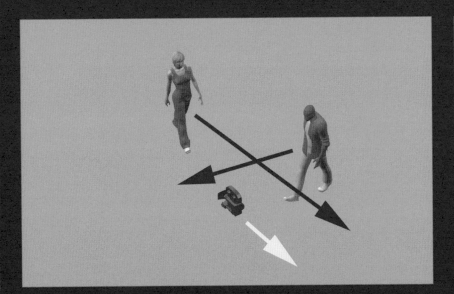
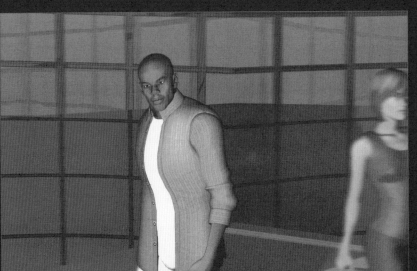

8.3

改變方向

對空間感有時對整個劇本來說很重要，導演希望觀眾看到主角正身處於某個空間裡。不需要四處搖攝來顯示空間，你可以讓攝影機隨著演員的動作移動，藉此讓觀眾看到空間的全貌。當然，他們不必看到所有的東西，因為劇組工作人員還站在攝影機後面。但是要讓觀眾看到兩個方向的景物，這樣就能讓他們感覺已經看到了整體的景觀。

把攝影機對著演員，當他們走過去的時候跟著搖攝，這也是方法之一，但是這種畫面缺乏動感或流暢性。比較好的手法是讓攝影機跟著演員走，攝影機以推軌向後退，然後讓其中一位演員以較快的速度超過另外一位，當她奔跑或是慢跑超過了攝影機，讓鏡頭搖攝跟著她，放慢動作然後停住。她奔跑的理由必須合情合理——不要只是為了方便讓攝影機移動，就讓她突然加速前進。

如果這位移動速度加快的演員，本來就在另一位演員後面，這也有助於喚起觀眾對她突如其來動作的注意。此外，請不要讓這位演員以直線奔跑，反而應該讓她跑到另一位演員的行走路徑上，這樣能讓她更靠近攝影機，可以增加速度感。這對攝影機的移動本身來說很重要，不會讓觀眾注意到它正在移動，你當然不會希望觀眾感覺到攝影機正在進行大動作；你只希望他們專心注視著演員正奔向一個更加遼闊的世界。

你也可以想出一些變化，比方說讓更多的演員跑動，但是，只有一個演員奔跑的好處，在於她可以回頭張望那個已經出鏡的演員，這種手法可以讓我們看清楚她的面孔。一張面孔，通常會比某人的後腦勺更有吸引力。

8.4

反射畫面

諸如像是史蒂芬・史匹柏之類的偉大導演，經常運用反射鏡頭，這幾乎已經成為了一種正字標記。反射畫面可以讓你的觀眾同時看到兩個事物，這裡提供的例子當中，我們可以看到依蓮・雅各（Irene Jacob）對於合唱團的反應，同時也可以看到那個合唱團。比起拍她的畫面，然後跳接到她的主觀鏡頭，這種手法反而更加優美洗練。

你可以運用這種方法，讓演員凝視銀幕之外的地方，把觀眾的注意力轉移到背景上，我們的目光會因而被引導到反射畫面所在的景框側邊。

鏡面的面積越大，你可以安排鏡頭的彈性也越大。可能的話，讓演員真的注視著本來就要看到的東西。在許多畫面中，眼部表情作弊是很普遍的，但在運用反射畫面時，作弊的眼部表情可能會讓某些觀眾意識到狀況有點不對。

反射畫面可以應用在徐緩的場景當中，就像這裡所舉的例子一樣，但它其實也可以運用在真相大白的那一剎那。就像有人突然推開門，你可以讓觀眾同時看到他現身以及其他人的反應。鏡頭的選擇是一大挑戰。如果你選用太廣角的鏡頭，反射出來的主題可能會看起來太遙遠，但如果使用長鏡頭，反射畫面一定會糊掉，除非你把焦點移到背景（也就是說前景會離焦）。如果是突然出現的真相大白，你可能需要在震驚的那一剎那出現之後，馬上切到突然闖入那個人的特寫鏡頭，才能解決這個問題。你也絕對不會希望在前景和背景之間一直來回轉焦，這樣並不會吸引觀眾的注意力，反而會讓他們搞不清楚狀況。

不要被鏡子給限制住了，光滑的桌面、牆壁或是其他物件都可以拿來利用。你可以好好看看史蒂芬・史匹柏的《AI人工智慧》（AI），裡面運用了數不清的反射畫面以顯現出同時發生的兩個事件。

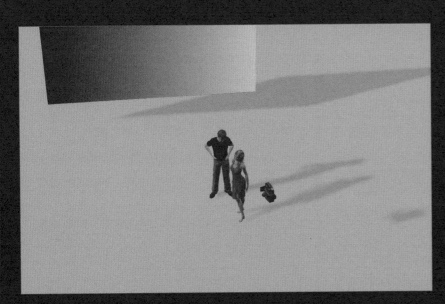

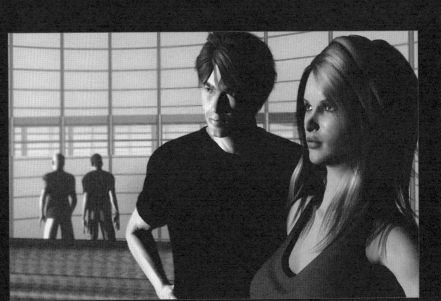

8.5

靜止點

導演常常得表現主角對於交到他們手上的物件的反應，比方說，像是一封信。當這種事情出現，導致主角停下來，而且無法繼續前進的時候，顯然是發生了巨大的衝擊。

攝影機的移動不需要直接跟著任何物件或是主角，但它一定要拍攝這個場景主角的特寫畫面。這種手法會營造出嚴重的感受，彷彿事件發生的那一瞬間是註定的了。攝影機直接移動到那裡，讓演員走動，入鏡又出鏡，但到了最後，一定是以特寫畫面收尾。

在這裡所提供的例子當中，開始時的畫面是攝影機跟拍那兩個跑向校車的演員。當巴士出現（媽媽手中拿著信）在畫面裡的時候，雖然兩個演員跑得更快，但攝影機還是以相同的速度持續移動。它繼續跟拍，經過了媽媽旁邊，此時女兒也轉頭跑回去。當攝影機接近女兒時，停住不動。這是攝影機移動與演員感情的短篇集錦。

請先好好構思場景，這樣一來，無論鏡頭是怎麼開始，演員都會剛剛好停在攝影機靜止點前面的記號。你需要把時間抓得很精確，讓演員止步的時點和攝影機完全一樣，或者，早個一兩拍也可以。

最重要的是，讓演員在一開始的時候，完全不理會那封信或是物件，好讓她跑入背景當中，如果她只是在東西交到手上的時候停了下來，效果就完全毀了。你所創造的衝擊感全來自於動人的那一剎那，一切都被這個時刻所牽引，也包括了攝影機。

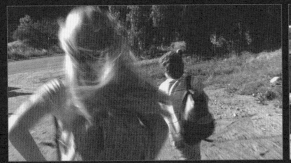

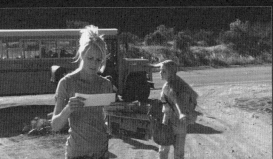

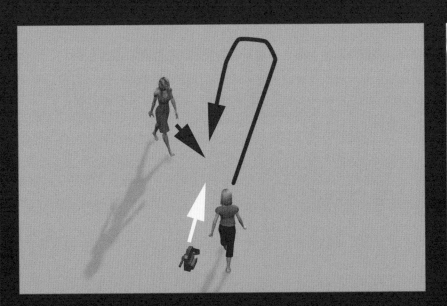

8.6

色彩引導

色彩的功能與所有的攝影機移動一樣，也可以有效引導觀眾的注意力。在這個場景中，觀眾得要知道出現在金·凱瑞（Jim Carrey）後方遙遠又模糊的身影是誰，是大家先前已經看過的同一位主角。只要給這位主角穿上一件顏色鮮明的外套，就可以達到效果了。

要是角色不適合的話，你也不能硬給他套上一件亮橘色的外套，但是，你永遠可以把對比的元素引入畫面當中。由於這個例子裡，鏡頭的其他部份成為漸層的藍色，所以效果更加突出，整個鏡頭除了洗藍色以及一個小橘點之外，幾乎沒有其他的顏色。當凱特·溫絲蕾（Kate Winslet）出現在金·凱瑞的後方，觀眾對於自己所看見的人完全沒有任何遲疑，我們之前已

經看過她穿著橘色外套的合理特寫，所以橘色和角色之間的關係也早就建立起來了。如果她穿著的顏色並無特殊之處，那麼她在背景中的模糊影像也無法如此鮮明。

當背景角色現身，對前景演員多少別具意義的時候，這個技巧的效果會特別好。對觀眾來說，黎明漸漸破曉並不重要；我們需要馬上知道是誰在背景裡面。

你可以使用長鏡頭，讓它非常靠近前景演員的位置，造成後景演員糊化。對於這種畫面，觀眾潛意識期待的是焦點只會出現在前景，但是這樣的色斑會吸引觀眾去注意後景，而前景的演員也會對此有所反應。

《王牌冤家》（Eternal Sunshine of the Spotless Mind）由米歇·龔德里（Michel Gondry）執導。

8.7

相反角度

當人們在爭吵或者在討論某些受人注目或重要事情的時候，他們幾乎很少會站著不動，你需要讓觀眾隨時注意那個主導場景的角色（講最多話的那一個）。

在你要拍攝這種場景的時候，演員會希望可以有些動作，事實上這樣的效果也會比較好，在爭吵中的人會圍成圓圈，也會來回踱步。而你的挑戰是要捕捉這種動感，但是卻不能讓觀眾搞不清楚演員在畫面裡的哪個地方，解決的辦法之一，就是拍攝一個幾乎沒什麼動作、比較廣角的主畫面。

只要讓攝影機基本上保持不動，讓演員來走位，你不需要複雜的攝影機移動，也可以捕捉到所有的動感。

想要達到這種效果，必須要安排演員的動作，好讓說最多話的

演員面對攝影機。然後，當第二個角色開始說最多話的時候，演員的移動應該早已完成，所以她現在反而是面對攝影機的那一個演員。

這種畫面的主要問題是，總是一直會有某個演員距離攝影機的位置比較遠。請確定你給了演員充分的肢體運動和表演的空間，整個場景當中都要讓他們出現。你不是在拍特寫，所以這兩位演員在每個畫面中都應該要可以盡情發揮。

如果在拍攝的過程中，你覺得自己沒有拍到一個完美的完整畫面，可能會需要拍些補充畫面來完成剪接，不需要都拍臉部；你可以簡單拍些手部和腳步移動的補充畫面，就可以讓剪接大功告成，這種方式還是可以讓焦點集中在爭執所產生的強大力道。

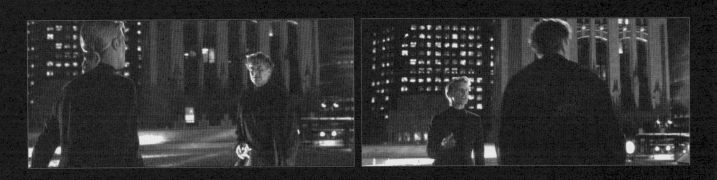

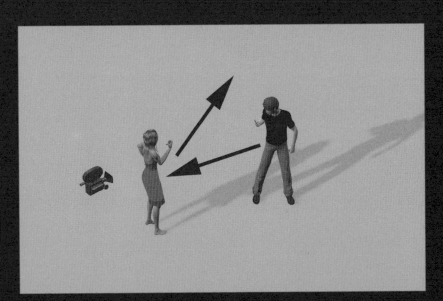

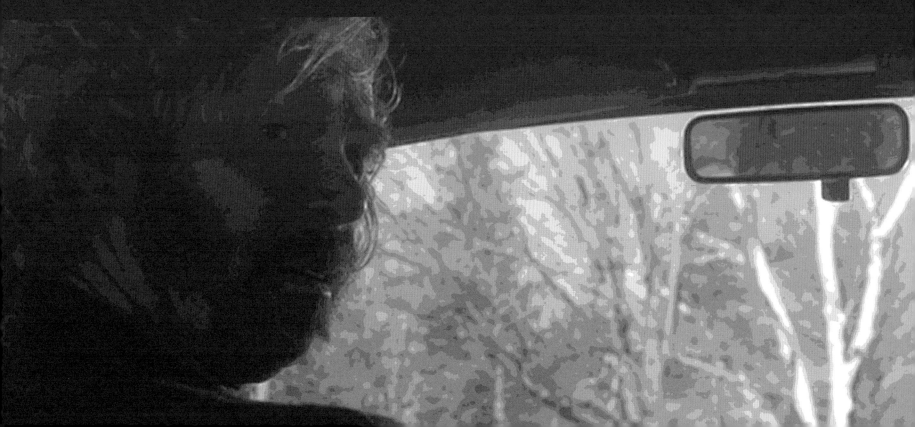

9.1

前座拍攝

有些當代電影不會去拍攝車子裡的場景。如果沒有花上一整天的時間去架設複雜的設備、搬運汽車和拍攝車，卻想拍出好鏡頭，的確是一大挑戰。另類的低成本解決之道已經在許多影片中被運用，而且效果奇佳。除了讓演員坐進車子裡，還可以把攝影機放進車裡的某個座位，去拍攝鄰座的位置。

最簡單的方式是把攝影機放在前座，讓它對向車子的後方。運用長鏡頭，讓演員的面孔主導這個場景，所以重點在於演員而不是車子。

有多種方法可以讓攝影機更加穩定，像是努力配合車內空間的限制，或是以手持攝影，讓自己的身體吸收車子的震動力。無論你採取哪一種手段，請務必確保車子以不正常的低速行駛。

只要背景稍微有些移動，就可以營造出車子正在前進的感覺，如果拍攝的是全為對話的段落，也根本不需要加速。

一般而言，演員通常注視的是景框裡的空曠區域，但是這類型的場景安排很難如此。你可以在這個例子中看到，薇諾娜・瑞德（Winova Ryder）正看向銀幕的右方（雖然空曠之處是在銀幕的左方），這會造成些微不平衡的感覺，她的手會入鏡，或許就是用來幫忙填補這個空白區域。

你也可以運用同樣的鏡位手法，拍攝兩個人在後座聊天的畫面。先拍兩個人的單獨特寫，然後再用更廣角的鏡頭展現兩人的互動。如果後座的人正在和駕駛或是前座乘客講話，下一節的「後座拍攝」技巧就可以派上用場了。

《女生向前走》（Girl, Interrupted）由詹姆士・曼格（James Mangold）執導。Columbia Pictures 1999 All rights reserved

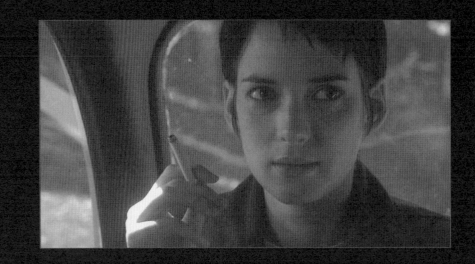

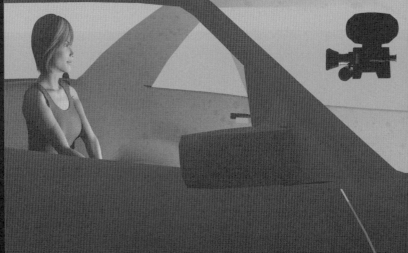

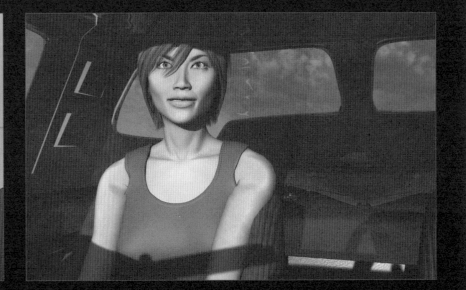

9.2

後座拍攝

這種畫面補足了前一節「前座攝影」的不足,而且可以運用在同一個段落當中。基本上,就是讓攝影機操作員坐在後座,拍攝駕駛或是前座的乘客。

在這個例子當中,我們可以看到,其技巧在於讓駕駛的臉能夠入鏡。當你拍攝乘客時難度並不是很高,因為乘客回頭看後座本來就合情合理。不過,駕駛卻必須注意路面,當你的演員正在開車時,更應該好好看路。

解決方法是讓駕駛回頭看一眼就好,然後請他注視照後鏡,你會希望演員的雙眼清晰可見,請使用長一點的鏡頭來拍攝車鏡畫面。向鏡面影像對焦可能會很麻煩,所以一定要再三確定焦點要準確。

如果坐在後座的是主角,而前座的角色沒那麼重要的話,這種安排的效果會很出色。但如果前座的角色比較重要,那麼你應該把攝影機放在副駕駛座的位置,以這個角度去拍他。這種安排可以營造出一種在計程車內對話的感覺。當整個對話過程不時出現瞄視、反射畫面以及微微轉頭,會讓乘客覺得有點被孤立,因此焦躁不安。

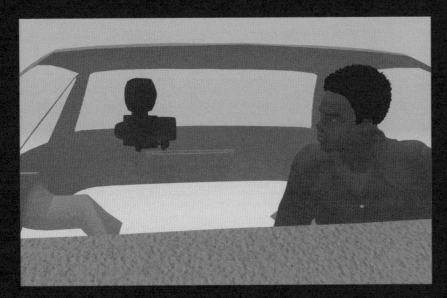
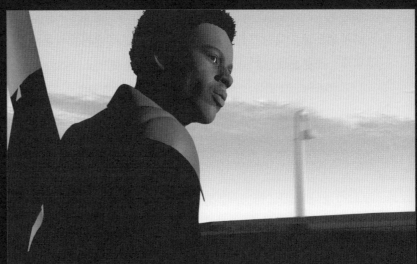

9.3

車內對話

不需要使用車架或繁複的設備，只要從後座進行拍攝，就可以拍出很好的車內對話畫面。

在這個例子當中可以看出，演員們必須彼此對看，她們的面部表情必須清楚入鏡，這也意味著副座演員的臉部範圍會大於駕駛，因為開車的人必須花較多的時間注意路況。

一如往常，慢速駕駛已經可以給觀眾一種合理的速度感，所以不必著急。讓演員有充分的理由看著對方；這不應該是什麼閒話家常，而是迫使她們必須眼光交流的一種對話。

安排拍攝每一個鏡位的時候，請把攝影機放在車內演員斜對邊的位置進行拍攝，在開車的演員要緊貼著構圖左側入鏡，而坐在右邊的演員應該要緊貼著構圖右側入鏡。

請演員移動的幅度不要過大，因為車門和車架的前景干擾會造成觀眾分心，觀眾應該要有彷彿與演員同在車內的感覺才對。

《白色夾竹桃》（White Oleander）由彼得·考斯明斯金（Peter Kosminsky）執導。

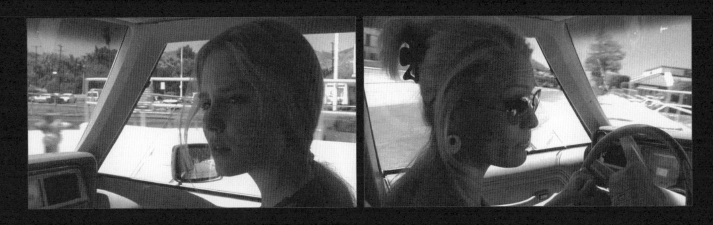

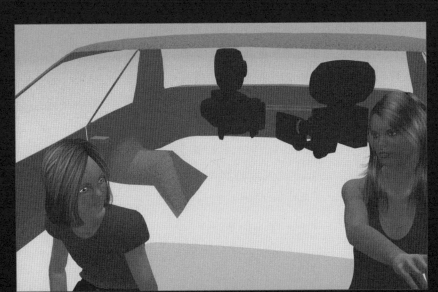

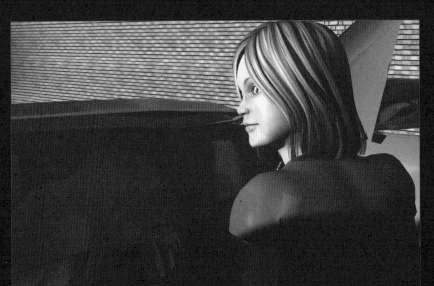

9.4

停好的車子

許多場景的發生地點都在停好的車子裡，由於車子已經不再移動，所以拍攝方法也就有了更多彈性。雖然可以像前一節的方法一樣，把攝影機放在後座就好，但你大可不必如此。

把攝影機放在汽車外面，這樣可以讓你使用比較長一點的鏡頭，這種方式能讓觀眾把焦點放在演員身上以及他們之間的對話，而不是周遭環境。

把攝影機的位置如圖示一般安排在車外，在大多數的狀況下，演員都需要前傾，這要看你使用的車子的結構而定。這種前傾動作讓對話顯得很重要，所以只有在主角們認真投入對話的時候，才能運用這種技巧。

如果讓窗戶稍微打開，就像是這裡的例子一樣，可能會對收音造成困擾，但是當演員的髮絲因此在微風中飄揚，卻會為這個場景增添些許活力。

請你要打開車門或搖下車窗，而不要透過車窗拍攝，每一台車都不一樣，但是只要打開車窗及車門，你就可以好好運用長鏡頭，理應可以找到一個拍出漂亮畫面的角度。

《尋找新方向》（Sideways）由亞歷山大・潘恩（Alexander Payne）執導。

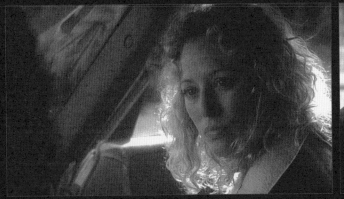
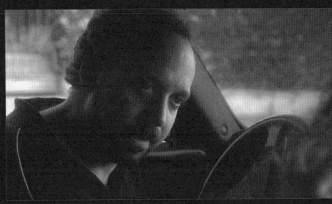
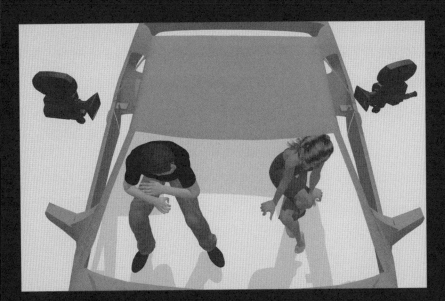

9.5

離開車子

某人走過門廊的轉場鏡頭，可能正是充滿張力和興味的一刻，但也可能是無聊乏味的片段，上車下車當然更是如此。如果你不夠謹慎，出入車子的畫面也不過是打發時間而已，觀眾完全不會有任何興趣。要是想讓他們看到演員下車的畫面，就得讓它看起來更吸引人。

提供你一種手法，讓攝影機維持在演員的高度，隨著場景的進行，構圖也壓得更緊，用這種方式緊緊盯著演員。從這個例子當中我們可以看到，開拍時攝影機的位置在頭部的高度，這樣的構圖已經夠引人注目，足以讓觀眾保持興趣。當她站起來，攝影機也隨之而起，在這個轉換過程之間，以長一點的鏡頭切

入中等大小的特寫，可以引領我們進入主角的世界，而且讓我們注意到她。這是一種細微的差異，但是它遠比只把攝影機對著某人，拍他們下車的畫面有趣得多了。

你可以把攝影機安排在頭部高度的位置，然後跟著演員的動作即可，接著再用比較長的鏡頭拍一次。如果演員幾乎是在直視攝影機，而不是眺望遠方的話，這種方法也可以增強效果。要拍攝這種構圖畫面，攝影機後方一定有什麼東西正在吸引她的注意力，所以她的眼部表情如此接近攝影機，自然也是合情合理。

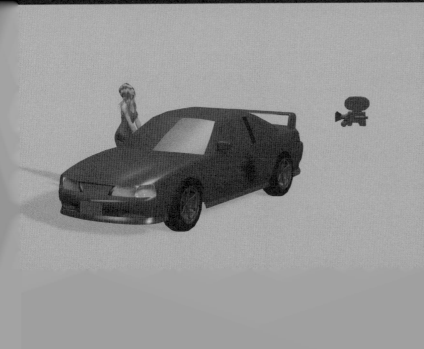

9.6

車行移動

在真實世界中，我們幾乎很難和行進中車輛裡的人說話；車和人都停下來之後，才會比較方便說話。不過，在電影世界裡，這種傳統手法可以讓觀眾覺得這兩人之間有一點點障礙。這種手法最常出現在某人想要強迫另外一個人進入其生活當中的時候。它所造成的效果可能很奸惡，也可能很良善，就看整個劇情脈絡而定。

如圖所示，這種構圖相當簡單，車外主角緊貼於構圖右側、車內演員要位於左側。不過，這究竟屬於誰的場景，要由攝影機的高度來決定。在這個例子中，兩個方向的攝影機高度都以駕駛為準，也就是說，我們比較認同的對象是駕駛者。如果攝影機的高度是行走者的頭部高度，將會產生非常不一樣的感覺。

有些導演會選擇以不同的攝影機高度來拍攝這兩個方向，但是這種作法將會抵消此一場景的效果。

要拍攝這些場景的時候，一定要格外注意，車子幾乎是以如步行一般，彷彿幾乎不動的速度向前行進。拍攝駕駛時，安排推軌或跟攝這台車，要在駕駛前面一點的地方拍攝，才能讓他出現在景框的左側。拍攝行走者時，把攝影機安排在前座（靠近擋風玻璃），好讓走路的主角可以在景框的右邊。

運用長鏡頭，可以增加主角與環境抽離的效果，但你也不要把整個車體都切得一乾二淨，以免讓這個畫面造成觀眾的疑惑。

9.7

透過車窗拍攝

在進行監視或是主角們坐在車子等待事情發生的場景中,需要有獨特的安排手法。別讓演員們彼此對看,或是在他們談話時忙著換焦。你反而應該要找到一個攝影機角度,讓焦點輪流在兩個演員身上出現。

首先把攝影機安排在車子左側,為了使用非常長的長鏡頭,位置一定要夠遠才行,這種方式可以讓演員頭部看起來是一樣的尺寸。這一點非常重要,因為最遠的那個演員必須是畫面裡的焦點,太短的鏡頭會造成他的頭部相對變小。

運用長鏡頭,也就意味著因為焦點在最遠的演員身上,所以最靠近攝影機的演員反而會離焦,這種手法可以引導我們去注意應該要留心的地方,但還是可以讓我們看到車子裡有兩個人。

你可能需要稍微騙一下觀眾,讓比較遠的那位演員稍微前傾一點。

當你想要讓觀眾看到左邊座位的演員時,可以用完全不同的角度進行拍攝,把攝影機直接放在汽車的前面,搭配長鏡頭,拍出這位演員的臉部特寫。

攝影機如果搭配不同的角度和構圖,就可以讓這種手法產生許多變化。不過,重點在於,無論你使用哪一種角度或構圖,不論在什麼時候,都應該只有其中一位演員成為注意力的焦點。這個畫面的主題是監看和等待,如果主題是一段對話,可以運用先前章節所提到的其他手法。

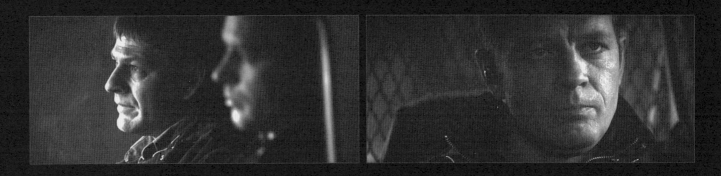

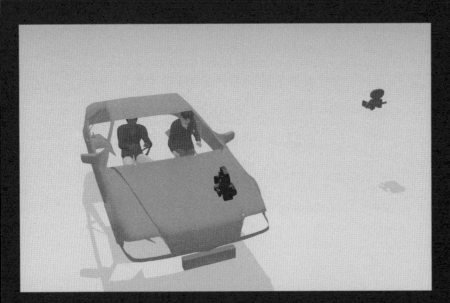

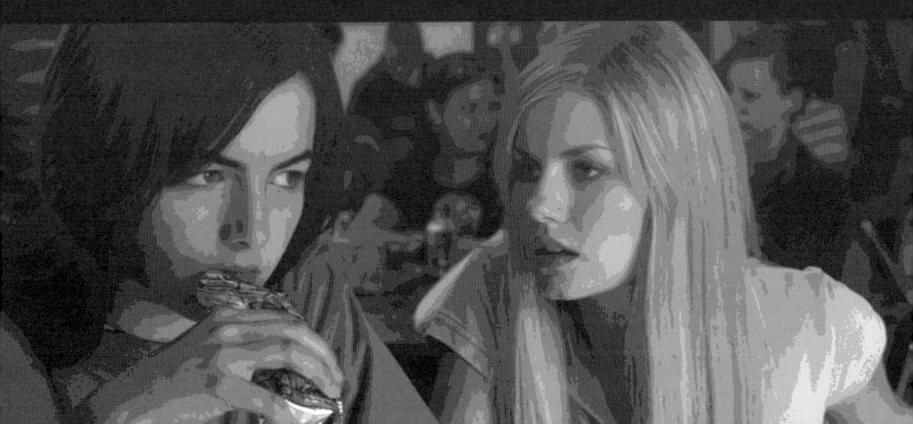

CHAPTER 10
DIALOGUE SCENES | 對話場景

10.1

以推軌拍攝對話

對話場景的構圖方式，常常是主角們互相直視對方，然後讓剪接師進行不同角度的剪接。這種方法雖然可行，但可能會很沈悶。這裡提供了另外一種方法，讓兩位演員坐在一起，同時以兩個不同的角度，向演員們推進、拍攝畫面。

其中一位演員必須在這個場景中居於主導地位，就像這裡所提供的例子一樣，某位演員直視著另外一位演員，但她卻逃避著對方的目光。

不論你是要一次使用兩台攝影機，或者是輪流以不同角度拍攝，重要的是推軌的速度要完全一致。之後你要對剪這兩段畫面，只有讓速度保持一致，才能有出色的效果。

快速推進的效果非常強烈，所以簡短的對話最為合適，而且，推軌的效果，可以吸引我們注意主角們在當下所展現的親密力量。

在這場景結束拍攝之前，讓攝影機就靜止不動，你會發現在剪接的時候，固定在某個畫面上會有更好的效果。要是在移動結束之後，還在兩個主角的畫面之間對剪，會看起來有點造作。從另一方面看來，要是在攝影機還在移動時，已經從這個場景跳剪到其他的畫面，感覺上好像是對話還沒結束，我們就提前離開了。最理想的狀況是，在場景結束之前的兩三拍，就讓攝影機停住不動，然後你就可以在這個畫面上停留一會兒，再進行剪接。

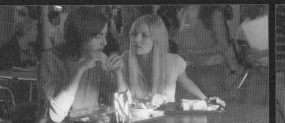

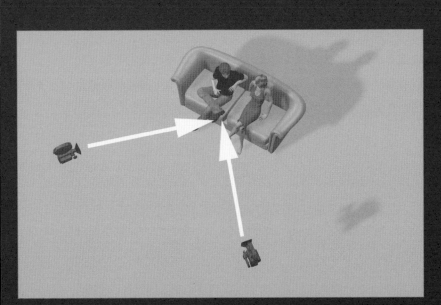
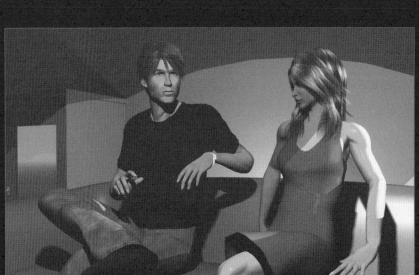

10.2

襯托式背景

在對話的場景裡，其中一位主角就是不肯看著另外一個人，再加上運用攝影機移動，把焦點放在這個衝突畫面上，就可以讓這段對話看起來更吸引人。

如果像這裡所提供的例子一樣，讓背景一開始時有更多的細節，效果會更加突出。在一開始的構圖中，一共有三個人，但等到攝影機移動結束之後，只剩下兩個人。 這表示在會話進行的過程當中，我們被那個固執的角色所吸引，彷彿這世界其他部分都消失無蹤。

不過，在此同時，面對他的那名演員還在景框裡，但因為攝影機越來越接近這兩個人，比較遠的那位演員開始出現些微離焦，這可以讓我們再次把焦點集中在那位最近的演員身上。

請把演員的位置安排為L型，然後就如同此例一樣，在主角的後方進行構圖拍攝。背景可以是走廊、風景，或跟此例一樣將另一個人當做背景。攝影機進行跟攝，讓它儘量貼靠近方演員的臉，在過程中對他保持追焦，因而會造成背景稍微離焦。

讓演員移動雖然是很誘人的想法，但如果能讓他保持不動，可以達到最好的效果。這將讓我們的目光掃過他，與單純跟拍他的動作相比，反而可以在他身上產生更強烈的抗拒感。

10.3

同時出現在銀幕

讓演員在面對面的時候,來回對剪他們兩個人的鏡頭,是一種拍攝對話畫面的傳統手法。雖然這幾乎是所有情況的既定標準,但欠缺了電影的興味。這也意味了場景的節奏是由剪接所掌控,而不是由演員引導。如果你希望拍出兩位主角同時現身、由演員所主導的畫面,就能創造出更自然的感覺。在真實生活當中,大家很少會以面對面站立的方式進行談話,所以,如果能夠讓演員同時出現在銀幕裡,畫面會更具有真實感。

讓一名演員面對攝影機,另外一個背對著攝影機講話,恐怕會拍出傳統肥皂劇的畫面。肥皂劇之所以經常運用這種手法,因為這是讓兩名演員同時出現的簡便方法,不過,這實在很老套,而且也脫離了現實感,如果不添加一些變化,當然無法在電影裡發揮良好效果。

只要仔細安排演員的位置,就可以讓兩名演員的臉在畫面裡同時出現。要是演員同時坐著,或是不同的高度,又或者讓演員走向另一位旁邊,都可以發揮淋漓盡致的效果。要是在整個場景中讓演員瞥視彼此,也能夠增強效果。

兩名演員同時出現在銀幕上,可能會減低戲劇張力,因為畫面中沒有一個掌控全局的演員,我們的注意力,會停留在那個比較會直視攝影機的演員。如果沒有仔細注意的話,很可能會拍出兩個演員都清楚入鏡,卻看不出演技又降低戲劇性的畫面。這種手法要發揮出最佳效果,將攝影機就定位不動,其中一位演員對著攝影機做出合理的、眼部直視表情,以成為吸引觀眾注意力的重點。攝影機沒有任何的移動,但是,有企圖心的導演會想去移動攝影機和演員,你甚至可以在畫面拍攝到一半的時候,改由另外一位演員的眼部表情成為主導鏡頭的重點。

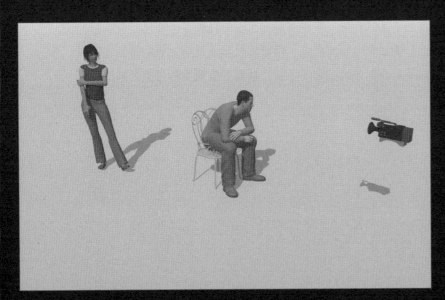

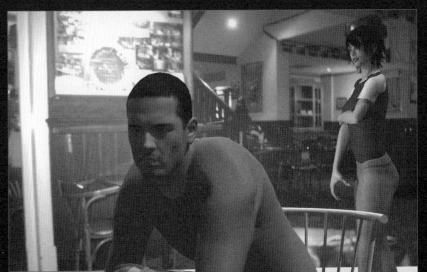

10.4

並排的位置

你可以讓演員並排站在一起,拍攝對話的場景,但這恐怕會讓人以為他們之間的關係很冷漠。如果你希望演員在不對望的狀況下,仍然很投入彼此之間的對話,應該要讓他們注視著銀幕之外,某項深深吸引他們的事物。

在這個畫面中,兩位角色在看電視的時候,都凝視著(幾乎是努力直視)攝影機後方,他們在看的電視內容是整個劇情的關鍵部分之一,所以這樣的安排對他們來說非常合情合理。

你當然可以安排演員瞥視彼此,但這種手法會削弱原有的張力;請讓他們保持專注向前凝視,好讓觀眾可以看到他們全部的反應。這也意味著演員之間的連結只有彼此的對話而已,也可以讓我們更專注於他們的對白。

除非你是故意要吊觀眾的胃口,不然,一定要給他們看到銀幕外究竟發生什麼事。所以你要切到相反的攝影角度,讓觀眾知道演員在看些什麼。如果你可以在他們背後,拍攝出他們與被凝視事物在一起的畫面,效果會更好。而且,讓他們繼續出現在畫面裡,可以維持之前營造出來的強烈連結感受。

如果第二個畫面的高度和第一個畫面有些許不同,也可以增強這個手法的效果。要是演員的目光略微朝下,那麼相反角度的攝影機就應該稍微向上,讓觀眾看到演員所注視的畫面,可以對演員產生更高的認同,遠比跳剪到從側邊所拍攝的鏡頭好多了。

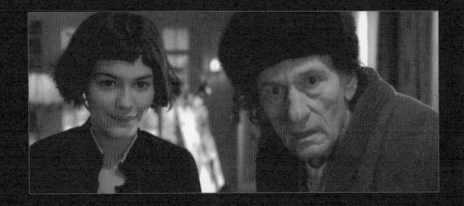

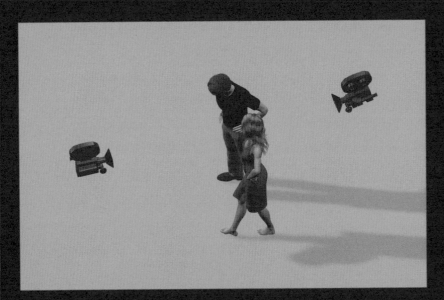

10.5

高度變化

讓演員站在彼此對面，是最平淡無味的對話手法，所以傑出的導演們總是一直在找尋吸引人的方法，來安排對話的場面。演員的位置出現高度落差，是一種常見的解決方案，一如往常，故事的安排與演員所表現的關係必須合情合理。

在這樣的鏡位中，兩台攝影機都以演員頭部的高度進行拍攝，也就是說，兩台攝影機都維持在水平角度。通常大家在拍攝不同高度演員的時候，會以搖攝向下的方式，拍攝那位跪著的演員，然後再搖攝向上，拍攝站立著的演員。然而，在此鏡位中並沒有上下搖攝的動作，可說相當特殊，但也營造出更深入的感覺。當演員們對彼此的話語有所反應時，攝影機以冷硬的方式看著他們，這是一種大膽直接的手法，但是只要場景夠強，就可以讓他們的對話更具有震撼力。

拍攝這種畫面的手法之一，就是讓整個景框只出現單一演員，不能出現另一名演員的任何部分。不過這會出現一個問題，由於我們沒有使用上下搖攝的技巧，演員的眼部位置表情會變得和平常不一樣，可能會讓觀眾產生疑惑。所以，如果可以讓低位攝影機的鏡位把兩名演員都拍入畫面中，就可以解決這個問題。在這個例子當中，我們只看到布蘭妮‧墨菲（Brittany Murphy）的手臂，但已足以讓我們了解演員之間的相對位置。在她的相反畫面中，一點都不需要出現麥克‧道格拉斯（Michael Douglas），因為觀眾已經很清楚演員的方位。

在對話中，來回對剪不同焦距的畫面，幾乎根本是行不通的作法，但如果拍攝畫面的高度不同，就另當別論了。以較短的鏡頭拍攝主角，會讓她看起來稍微變形、動作也會更加誇張，張力也會更強烈。

《沉默生機》（Don't Say a Word）由蓋瑞‧佛列德（Gary Fleder）執導。New Regency Productions／Village Roadshow Pictures 2001 All rights reserved

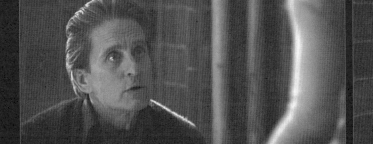

10.6

瞥視畫面

當兩個人坐在一起的時候,你可以運用瞥視的畫面,強調正在醞釀中的關係或是顯現緊張的感受。比起讓觀眾看演員彼此對視,當然更有吸引力。當這對情侶還在試著要更了解對方的階段,所呈現出的效果會特別好,就像這裡的例子一樣。

演員應該要坐在同一件傢具上,其中一位演員要往後傾,讓她的身體向著男演員的方向調整出一個角度。這場景的地點在女方家裡,她比較有自信心,對他也有興趣,所以她面對著他自然合情合理。但如果是男方面對著她,那就是另一個大不相同的場景了。如圖所示,他大多數的時間都向前看,偶爾才會把頭轉過去瞥視她。這讓當下的時刻充滿張力,也非常吸引觀眾,遠比讓他一直看著她好多了。

攝影機的鏡位安排極為簡單,在兩位演員的頭部高度各架設一台攝影機,距離和角度都要差不多相等。兩個畫面都帶一點越肩的部分,這樣才能讓兩個主角從頭到尾都可以保持連結。

這樣的鏡位大部份都要依賴演員的表現。身體要傾斜得合情合理,而另一位演員之所以避免眼神接觸,也要有很好的理由。要是劇本的安排順理成章,這種場景安排將可產生絕佳效果,這些限制反而能讓演員找到發揮演技的空間。

《尋找新方向》(Sideways)由亞歷山大・潘恩(Alexander Payne)執導。

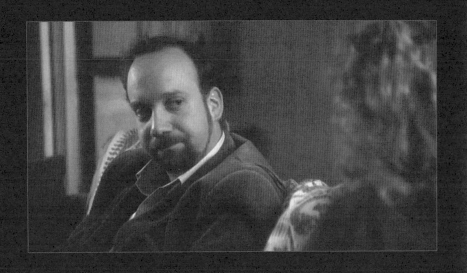

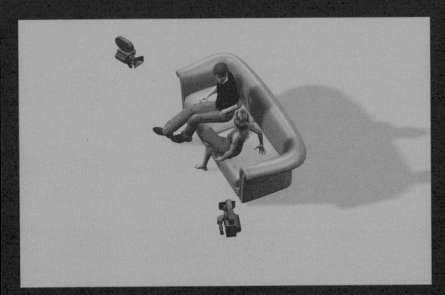

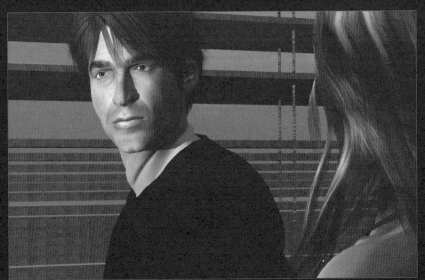

10.7

鏡中對話

如果想讓兩名演員進行對話時，雙方的臉都出現在銀幕裡，讓他們透過鏡子對望是一種高明的手法。但是，只有當其中一個演員在另一人背後的時候，才會發揮效果。

給演員一前一後的位置，把比較遠的那名演員放在銀幕中心的位置，更具有衝擊性。雖然他的面孔隱藏在陰影之中，但是中央構圖卻讓他更為突出。這一點非常重要，因為他距離攝影機比較遠，如果位於景框的邊側，會看起來太小，顯得微不足道。

不過，當你把他放在中間的時候，要確定另一位演員得出現在景框的側邊；並且反射出他的臉部在某一側，肩膀則在另外一側。這種構圖方式能產生很強的幽閉恐懼感，非常適合爭執或是衝突畫面。

如果有理想的構圖，位於中間位置的演員，看起來會幾乎是直視著攝影機，這種令人緊張的眼部表情會讓我們產生認同，同時表示他是此場景的主導性角色。如果你的攝影機可以盡量靠近演員，他們只需要彼此互看，就可以發揮這種眼部表情的效果。

《36總局》（36 Quai des Orfevre）由奧利微・馬歇爾（Olivier Marchal）執導。
Gaumont International／LGM Productions／TF1 Films Production／KL Productions 2004
All rights reserved

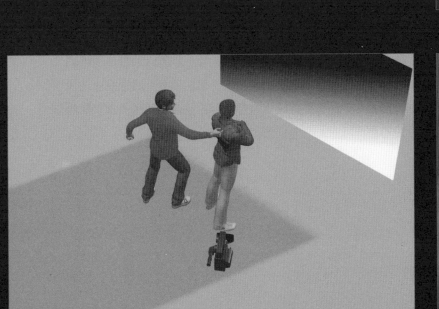

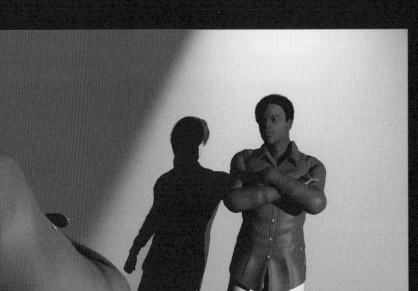

10.8

隨著腳步移動

人們通常會邊走動邊說話，電影中的角色也是如此。導演的問題在於，要如何讓攝影機的移動產生吸引力，而不只是在主角行進的時候隨之跟攝而已。在此提供一個頗具創意的解決方式，你可以配合劇情變化的高低起伏來設計攝影機的移動。

這裡提供的例子裡，當主角一邊講話一邊走過廊道的時候，攝影機以推軌退後進行拍攝，這是一種典型的推軌退拍式雙人畫面。然後，當兩位主角進入房間，攝影機轉向後退，拉開和演員之間的距離。此時對話的衝突氣氛更加高漲，主角們開始面對面，攝影機留出了給他們吵架的空間。

接著，攝影機在稍作停頓之後，隨著對話進入下一個階段，也開始以推軌向前拍攝兩名演員。比起讓攝影機只是停留在他們旁邊，或是切到中等特寫的兩人對談畫面，這種手法更吸引人。

讓觀眾看著主角們的側面，絕對不可能帶來什麼像是主角現身之類的緊張效果。所以這種畫面應該要用來表達兩個主角之間的關係，或是他們正在討論的主題範圍。如果你希望透過他們的對話，告訴觀眾劇情轉折的重點，這的確是一種很理想的手法。因為在你刻意要讓觀眾聆聽重要訊息時，應該不希望他們注意的是演員怒火中燒的雙眼。

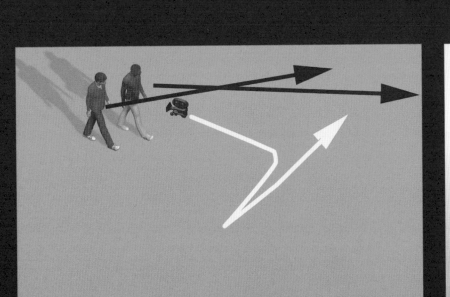

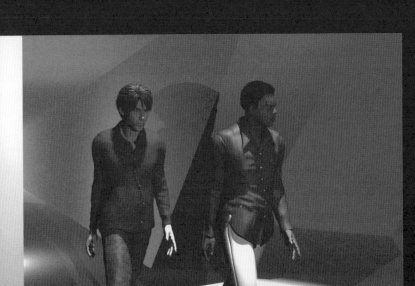

11.1

繞圈

如果想要表現兩名主角處於爆發爭執的邊緣，但又想要壓抑這場衝突發生，讓他們如同野獸一般互相繞圈，可說是一種很強烈的手法。這聽起來像是相當簡單的畫面，但若能注意幾個細微之處，一定可以讓效果增色不少。

首先，讓其中一名角色進行主導，主動開始繞圈。好，這裡海登·克里斯坦森（Hayden Christensen）先開始繞著伊恩·麥克達米（Ian McDiarmid）的角色，也就是說，他會一直以側身出現在畫面裡，但伊恩卻是直視著攝影機。這種手法讓海登看起來像在潛伏徘徊，而伊恩則是採取守勢。對於安排兩個角色之間的權力鬥爭而言，這一點非常重要。

還有，當某個主角開始繞圈的時候，你可能會想讓另外一名演員也在原地跟著繞圈，但是，這樣在剪接最後段落的時候，

會看起來很荒唐可笑。當然，第二名演員雖然也應該要繞圈，但他其實是一步步地移動腳步，這樣才能夠一直維持著面對鏡頭。

你可以運用靜止的攝影機和繞行的攝影機，創造出許多手法來處理這種畫面，但最好的手法就是拍攝兩種簡單的版本。第一個是把攝影機放在主導性演員的位置，然後拍攝第二位演員的臉部，看起來就像是個主觀鏡頭。

第二個的安排方式，是要站在第二位演員的後方拍攝越肩畫面。在這兩種拍攝畫面之間進行來回對剪，會比在兩個越肩畫面或是兩個主觀鏡頭之間互剪更有張力。拍攝這兩種版本時，請放手讓演員主導移動速度，並讓攝影機跟隨演員。

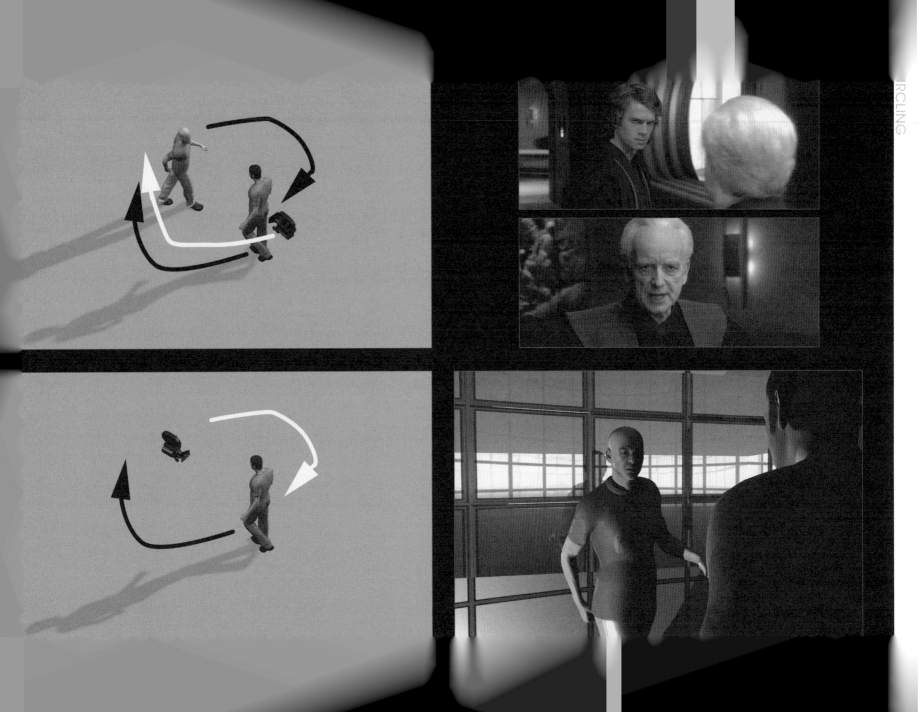

11.2

攻擊性攝影

在某些爭執場面中，兩名演員會展現出同等的張力，但在絕大多數完成的爭執畫面中，都只出現一個演員主導全局，掌握爭執的進展。偶爾這也可以轉換成為勢均力敵的場景，但是，讓觀眾知道究竟誰占上風，一定可以加分。你可以運用這個技巧，讓攝影機撲衝向那個居下風的演員。

在這個例子當中，薇諾娜‧瑞德只退後了一點點的距離，但是攝影機朝前行進的速度卻比她更快，這會讓我們覺得自己似乎在攻擊她。如果第二名演員的肩膀或頭髮能夠偶爾掠過景框的左邊，效果會更好。就此而言，這並不是越肩畫面，但是如果讓觀眾瞥視到另一個角色，可以增添攝影所引發的衝擊感。

如果讓這個角色的構圖緊貼著景框的側邊，效果會更好，因為它會讓我們一直感覺，攻擊者馬上就會撲進這個空蕩蕩的景框裡。

讓攝影機快速急推並撲向演員的想法可能很誘人，但是，就算演員以踉蹌不定的步伐退後，當攝影機以穩定的速度推進，反而更讓人印象深刻。一如往常，最後時刻的現場拍攝實驗，有助於你做出決定。

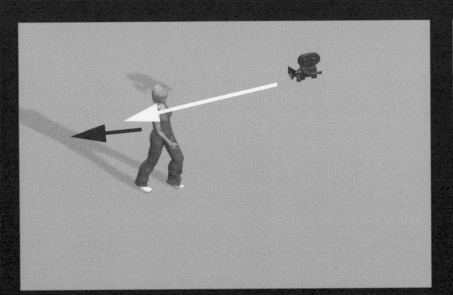

11.3

防衛性攝影

有時候，只要最細微的攝影機移動，卻能產生最好的效果。如果你希望讓主角在爭執畫面中看起來居於優勢（就情緒強度而言），那麼你可以讓攝影機稍微後退一點點。這聽起來實在太過簡單了，但其實還需要幾個步驟，才能夠大功告成。

把攝影機的鏡位安排在第二位演員的前方，然後慢慢後退、拍出越肩畫面，這個移動過程不應該太過突然，而是緩慢地遠離主角。

要是主角此同時也跟著向前，這種效果就會喪失部份張力。導演史蒂芬‧史匹柏在這個例子當中，給了我們一個很好的解決方法，讓主角在爭執的時候，不時前趨又後退。這很接近真實生活：大家在吵架的時候的確會向前、後退，然後又向前。

以這種方式鎖定演員，然後再讓攝影機後退，會讓第二位演員產生一種正在防衛的感覺，而不是讓觀眾覺得第一位演員有攻擊性。她的動作應該由她的情緒所主導，而攝影機移動也應該反映出這位演員的防衛心態。

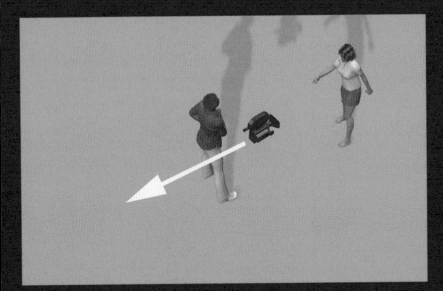

11.4

撲向攝影機

想要表現爭執場面裡的驚人攻擊力，最好的方法之一，就是讓攝影機保持在原來的位置，讓演員突然向前。就像這個例子一樣，演員一開始的構圖就很緊，所以任何向前的動作，都會讓人覺得是一種侵入行為。

如果想要讓移動顯得更為誇張，可以使用短鏡頭；這會產生放大前移動作的效果。不過，在這個例子當中卻不是很行得通，因為效果會太滑稽。你反而應該使用長鏡頭，然後把臉部的構圖抓緊一點，因為鏡頭選擇的關係，當演員前移的時候，構圖並不會產生過於突兀的變化。

不過，要是想充分展現撲衝的動作，演員向前的距離至少必須有一呎以上。這對演員來說可能不太符合現實狀況，所以你必須告訴他們，在攝影機裡看起來的狀況為何。有些演員發現，這種誇張式的前撲動作對表演很有幫助，因為這允許他們在那一剎那全力爆發。

在演員向前撲的那一刻，你可以讓攝影機稍微後縮一點，或是切到第二名演員，讓觀眾看到他的反應。

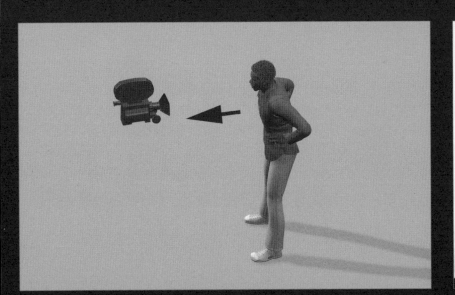

11.5

憤怒的動作

有兩種普通的技巧，可以結合運用來營造激烈爭執的高潮時刻，快速搖攝與推進，可以創造出獨特又有震撼性的效果。在這個例子當中，攝影機前推，但是當手槍揮向右邊的時候，攝影機也快速搖攝跟拍，造成畫面的重新構圖，讓主角身處於左方，這兩種攝影機移動方式創造了一種真正的驚恐感。

當你的主角帶著槍、揮動拳頭，或是攜帶其他東西橫掃過銀幕時，更是效果奇佳。他應該是指著某個東西，或是把某件物品從銀幕的某側搬到另外一側，所以，當你推進的時候，也就順理成章可以把鏡頭快速移到另外一邊。

最重要的關鍵在於掌握時間點。攝影機不能比演員的動作慢，速度要和演員的移動速度完全一致，這需要好好排演。而一個優秀的攝影機操作員，應該除了快速搖攝這個動作之外，其他都不需要擔心。像是焦點、推軌移動，以及這個畫面的其他部份，都應該由其他人掌控。

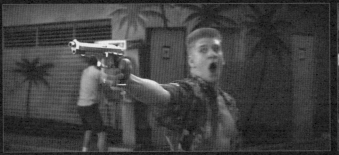

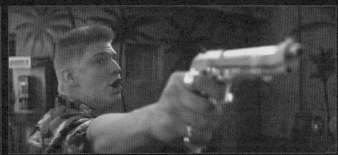

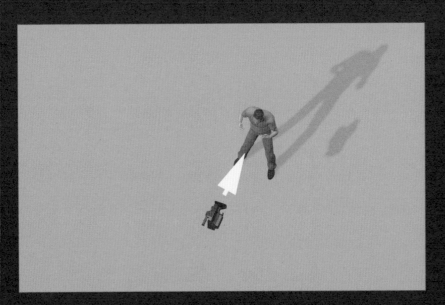

11.6

肢體衝突

通常爭執與衝突最有趣的地方，就是在緊張感和侵略性消失，然後進入無聊的交涉過程的階段。情侶間的爭執更是如此，他們是會和好？還是要繼續吵下去？

在這樣的安排當中，絕大多數的表演動作都是透過演員的肢體所完成，所以不需要使用複雜的攝影機移動。設置好攝影機的位置，即可讓觀眾看到他們的肢體，以及他們之間的互動關係。讓兩名演員都面對著攝影機，躺下來。這種手法所製造的

效果就是，某人對另一人閃避或置之不理，而另一人卻希望被注意或被聆聽。

千萬不要想去動攝影機，讓它固定在主角的高度位置，但不要因為演員的動作而跟著搖攝，請告訴演員，要保持在跟原來差不多的位置才能達到效果。他們的動作必須很細膩，以抗拒感來製造出僵持局面，這樣可以幫助觀眾好好注意演員台詞的情緒和意義。

11.7

轉頭越肩

演員在走動時發生爭執，效果十足。與其讓這兩個人走在一起，不如讓其中一個人遠離爭吵——不是因為出於恐懼，而是因為她相信自己已經吵贏了、什麼都不需要再說了。當然，在這個例子中，雖然她的行為看起來好像爭執已經結束，但他們還在繼續說話。

在《偷香》（Stealing Beauty）的例子當中，這兩個主角匆忙向前，攝影機跟攝著他們，他們之間的距離不曾有任何改變，而且攝影機也並沒有更進一步。這意味著重點在於這兩個人以及他們之間的關係，不過，主導的演員必須要轉頭越肩，關鍵在於她回頭的方向必須面對攝影機和工作人員，這樣觀眾才能看到她的臉。

要是她根本不回頭，只是在向前直走的時候自顧自講話，這的確也接近真實狀況，不過通常這是更激烈的爭吵。當主角轉頭越肩，她雖然假裝早已置之不理，但還是在和人吵架。

這時你會想要使用相當長的長鏡頭，也就是說，在進行跟攝的時候，也要儘可能保持穩定，以免因為使用長鏡頭而造成攝影機晃動。

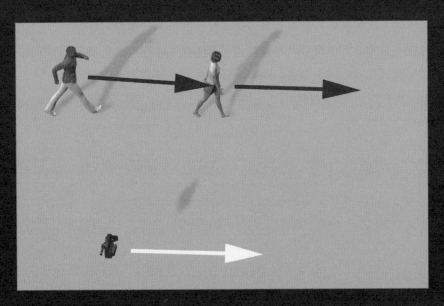

11.8

十字交叉

在幾乎不需要任何攝影機移動的狀況下，也可以營造出一種生動的爭執場面，只要安排攝影機加上一個廣角鏡頭，並且讓演員的動作展現感情即可。

在《狼的時刻》（Hour of the Wolf）的例子當中，麥斯・馮西度（Max von Sydow）在離開麗芙・鄔曼（Live Ullmann）的時候，非常希望避免發生爭執（至少表面上如此），所以他面向攝影機走過去，讓我們看到他慍怒的臉，雖然她緊追在後，但是廣角鏡頭讓她看起來比實際距離遠，但接近的速度很快。

接著他們又面對面，他再次離開，朝她右邊的方向側行離開，

但朝向銀幕的左邊前進，主角彼此交叉越過對方的行進路徑。這裡的圖示以黑線標示出演員如何重複交叉路線，解釋得非常清楚。如果他們兩人只是在前後移動，這個場景會看起來很牽強也不真實，但因為他們的路徑是半圓狀，而且是陸續進行，所以效果非常逼真。

你當然可以給演員一些彈性，但是務必要讓他們交叉越過彼此的路徑，否則觀眾只會覺得某個演員在追蹤另一個演員。轉換幾次方向，這個場景的效果就可以發揮出來。你也可以在演員面對面講話的時候，讓攝影機稍作停頓，整個場景拍攝完成可以一氣呵成，不需要剪接。

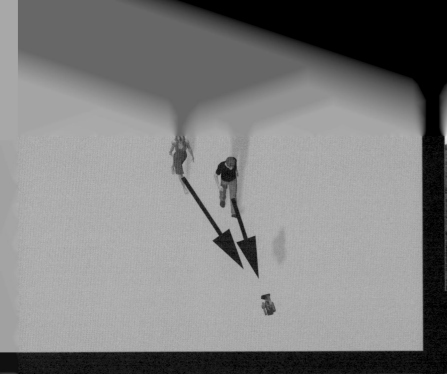

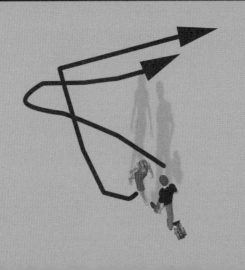
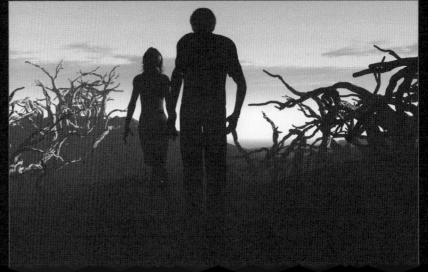

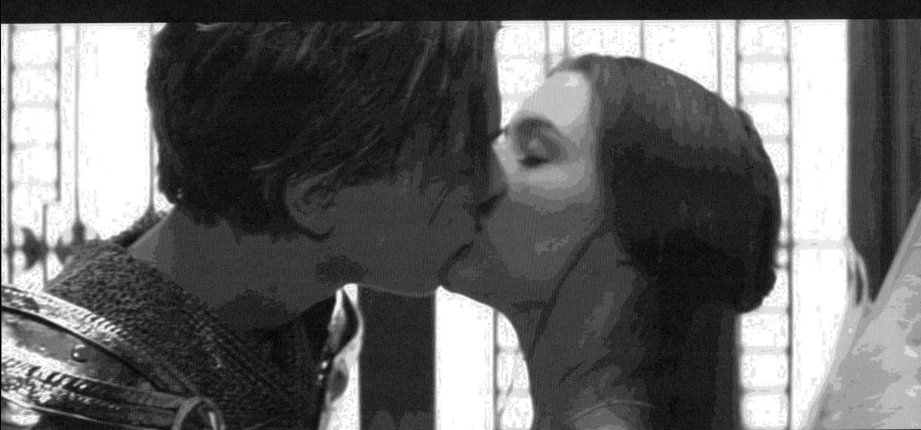

12.1

眼神接觸

當化學反應的感覺對了，主角之間深情動人的對望，是電影裡最永恆的畫面之一。所有的演員和導演都會為這樣的時刻祝禱，愛意應該寫滿在他們的臉上，所以這些角色雖然低調，但我們卻看得清清楚楚。

有一種技巧，攝影機鏡位的安排非常簡單，卻可以讓當下那一刻圓滿呈現，當然，你還是需要創意手法引導主角們展露演技，但是以這種安排和方法進行拍攝，保證可以在大銀幕上發揮效果。

在營造那一刻時，你需要為觀眾帶來一點視覺性的張力，在大多數的拍攝時間裡，演員就算在講話或是站得很靠近，都要讓他們刻意避開彼此的目光。

接下來，讓他們交替凝望對方。在《今生情未了》（A Heart in Winter）當中，只有在艾曼紐‧琚雅（Emmanuelle Béart）看著自己的小提琴時，丹尼爾‧奧圖（Daniel Auteuil）才敢看著她，而女主角也只敢在對方眼光不在自己身上的時候，才會看著他。這個場景中有半數的時間都是如此，接著他們兩人才開始互相凝視，此一時刻大功告成。要是導演只是從頭到尾都讓他們彼此對看，那麼墜入情網的那一瞬間，對觀眾來說也就沒有那麼深刻。

安排演員的方法有好多種，這裡所提供的手法非常漂亮。讓他們假裝面對著彼此，但是他們一直把頭別過去，最重要的是，避開了對方的目光。攝影機的位置，要能讓觀眾清楚看到演員的表情，不要讓主角單獨出現在畫面裡——另外一個演員一定要出現在景框的邊緣，才能確保觀眾可以掌握他們終於對望的那一刻。

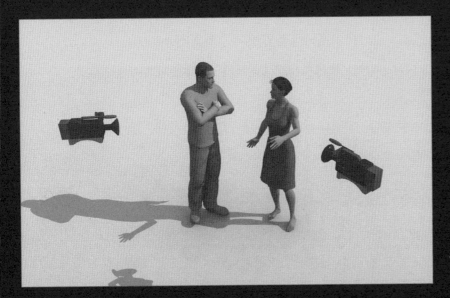

第一次接觸

觀眾總是會期待銀幕上的初吻畫面，但這一直是難以拍得優雅、又棘手的場景之一。親吻會掩藏住演員的臉部，而且，靠著另一人的臉的面容，通常也會擠壓變形。想要拍得好，就必須要小心構圖和精確的肢體表演技巧。

理想的狀況是，在演員親吻的前後，都要立刻讓觀眾看到演員的臉，這是他們所重視的期待和反應。標準的越肩畫面是不行的，因為演員身體太過靠近，所以你必須讓攝影機的位置更遠一點。這種手法讓其中一位演員的臉部可以入鏡，而背向我們的那位角色，依然可以清楚出現在畫面上。如果我們想要完成某種浪漫的感覺，這會比越肩畫面的效果更令人滿意。

但是，當親吻正在發生時，這些角度通常不怎麼令人滿意，因為臉上太多的部份都被掩蓋住了，比較好的方法是以九十度的角度對著演員。

當演員進行親吻的時候，其中一人的鼻子會被另外一個演員擋住——這也是沒有辦法避免的事。大家不會想看到某個演員完全遮住另外一人，所以要請比較矮（通常是女性）的那位，傾斜頭部的角度要大於一般的真實生活之吻，稍微後傾的姿勢，有助於觀眾看到她更多的臉龐。如果要求演員盡量表演出真實之吻，這的確需要高度的技巧，而且也不是所有的演員都樂於配合，但是，盡量讓畫面裡展露出女演員的臉部，確實值得一試。

等到親吻結束，把畫面切回其他角度，好讓觀眾看到他們的反應。

12.3

接吻的角度

在前面的「第一次接觸」章節中，我們看到了如何以三種角度去顯現親吻的各個要素，除了運用這三種角度進行拍攝之外，你也可以讓攝影機繞著演員，彌補同一角度的不足之處。

正如同在這個例子所看到的一樣，攝影機略為從上面對著演員、俯視他們，這樣所產生的效果最好。這種手法也能讓其中一位演員主導整個場景，而不是讓接吻成為兩人所共享的時刻。好，麗芙·泰勒（Liv Taylor）是場景裡的主導角色，在整個親吻過程中，她的臉龐讓觀眾幾乎都看得一清二楚。

大多數的人在接吻的時候，習慣向右傾斜。不過，我們在拍攝的時候，需要多一點變化。例如在這樣的畫面中，面對攝影機的演員如果能夠在它移動的時候，隨之改變頭部的角度，效果會增色不少。一開始拍攝時，她朝向攝影機的角度傾斜，隨著吻戲進行，她的頭也跟著轉動到男演員的另一邊，所以她的頭部又再度傾斜到攝影機那側。這當然絕非必要，但如果你希望這個場景的重點在女主角而不是這對情侶，這種手法就很重要了。

你也可以注意她的身體該如何調整，保持和另外一位演員的距離，這可讓構圖更加優美，或製造出主角抗拒接吻的感受，這些細節你都必須多加注意。大部分的親吻場景都處理得不好，但想要追求超越一般水準之上的表現，還是值得努力一試，因為一個出色的親吻場景，足以讓某些觀眾再進戲院回味一次（或者是買DVD）。

《偷香》（Stealing Beauty）由貝爾納多·貝爾托魯奇（Bernardo Bertolucci）執導。Fiction／France 2 Cinéma／Jeremy Thomas Productions／Recorded Picture Company (RPC)／Union Générale Cinématographique (UGC) 1996 All rights reserved

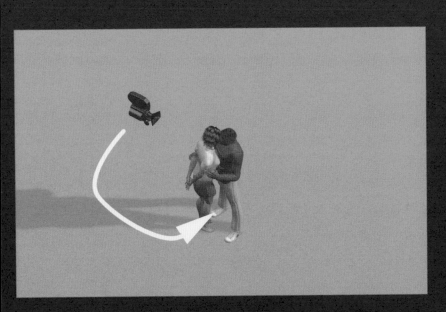

12.4

躺下來

要是你的親吻場景進一步發展到比較情慾的階段,那麼,某些時候就得讓演員們躺下來。這是電影裡相當難處理的部分,但仍然有一些優雅的解決方案。從演員的親吻畫面切到空床的鏡頭,再讓演員躺下進入畫面當中,就是漂亮的解決手法之一。

這個技巧的美感之一,在於當演員停住親吻、開始向床的方向移動時,不必理會那些難以處理的部分;如果你希望觀眾覺得,這是一個流暢的性愛場景而不是尷尬局面,那麼,把畫面先切到空蕩蕩的空間,可以解決你的問題。

在這個時刻,你可能會希望你的演員多說點話、或繼續親吻或是開始為彼此寬衣解帶,這個鏡位剛好都很適合處理以上幾種劇情。

有幾個容易犯下的錯誤,請你一定要小心。注意別讓位置較低的演員倒下的速度太快,不然彈簧床的作用力會看起來很好笑。如果他們可以用結為一體的方式進入畫面當中,效果最佳。要是其中一個先倒下,然後另外一個才倒下去,結果也還是會很滑稽,應該要讓觀眾覺得演員是親吻之後,順勢倒了下去。

如果要發揮最好的效果,不要讓演員緊緊擁抱在一起,這樣才能讓他們到床上重新進行親密行為之前,為他們預留一點餘裕空間。

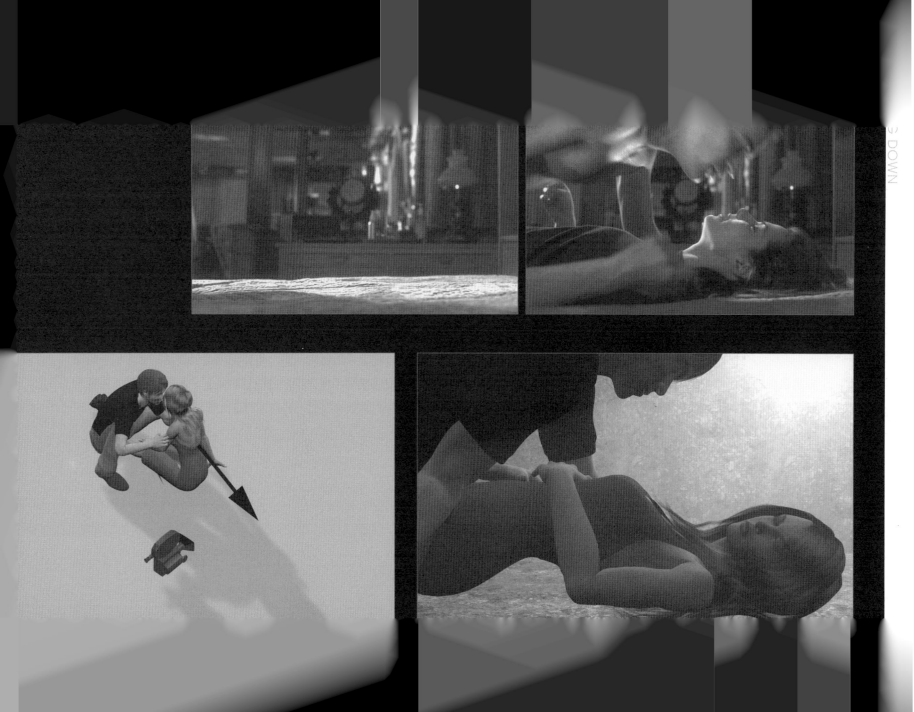

12.5

身體之外的表現

有些最美好的性愛場景，幾乎都沒有裸露演員的肢體，而是把焦點放在演員的臉上，你甚至可以讓演員幾乎完全不必脫衣服（只要故事發展合情合理）。

想要讓這招成功，你需要優秀的演員，但是你也可能會發現，所有演員都很樂於接受需要大量面部表情和感情的性愛戲挑戰，而不是讓觀眾看到袒胸露背的程度。

安排攝影機的鏡位，讓兩位演員的臉部都入鏡，正如同這裡的例子一樣，演員不該面對面直視對方，但是臉部要靠得很近。有許多方法可以拍出這樣的畫面，而且還可以發展出上千種變化，但最重要的是，要讓鏡頭裡的兩張臉儘可能靠得越近越好，這樣可以讓他們探索彼此身體的過程（以及最後做愛）更加逼真。

攝影機可以放在演員頭部的高度，或者是稍微拉高一點點，一開始時的構圖最好抓得緊一點。當場景更進一步發展，顯現出他們更多的動作，或是因應劇情需要，裸露出更多的身體，就可以把鏡頭拉出來一點。但要記得讓他們臉部角度對著攝影機，好讓焦點停留在他們的臉部表情上。最重要的是，要看他們如何對望彼此，而不是在他們身上看到了哪些部位。

《大敵當前》（Enemy at the Gates）由尚-賈克‧阿諾（Jean-Jacques Annaud）執導。

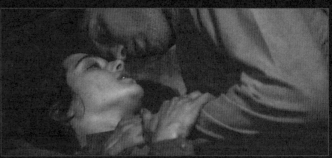

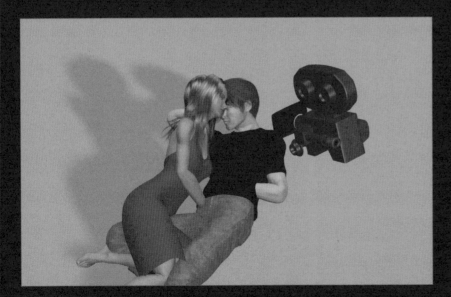

12.6

臉部面向鏡頭

拍攝親密戲的最大挑戰之一，就是我們之前多次提過的，要讓觀眾同時看到兩名演員的臉。在這個例子當中，透過構圖裡的精準演員定位，即可達到這樣的效果。

女主角向後躺，而且繼續在和男主角說話（因為他們正忙著前戲），她的頭部相當後傾，甚至更靠近攝影機而不是男主角。男方雖然看不到女方的雙眼，還是假裝和她持續進行著眼神交流。

男主角也要輕輕躺在她的身邊，因為如果他直接在她的上頭，她的身體會變得模糊，而且男方頭部的角度也不對。雖然這個畫面看起來輕鬆自在，但卻需要精心設計，對演員來說也非常困難。不過它可以在不需拍出過多無謂的肢體畫面下，創造出優美的構圖。當演員還在說話、還沒有發生性關係的時候，這個場景所發揮的效果最淋漓盡致。

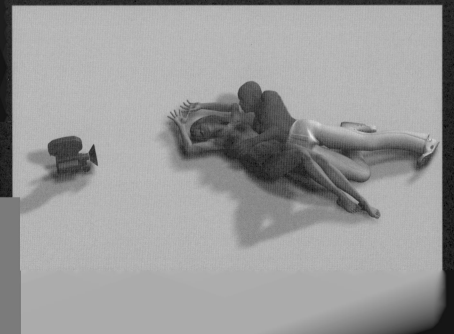

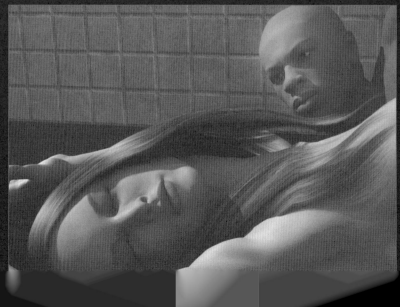

12.7

交流的瞬間

當談話結束，場景加入了更多肢體接觸和情色部分時，如何顯現恰如其分的細節卻不做作，還是需要某些技巧的。在這個例子當中，攝影機只是在章子怡頭部仰後的時候，捕捉了她臉部的驚鴻一瞥，接著我們看到了她的肋骨，還有在她身上的男主角雙手。

這種類型的安排充滿了情慾，因為它把焦點從臉部直接轉移到了身體上。特別值得注意的是，這種情境會比她裸身來得更令

人充滿遐想，這都是因為它所帶來的期待心態；期待與暗示，會比單純看到赤身裸體更令人情慾高漲。

接下來的畫面走到一個很獨特的角度，回到另一頭拍這兩個人，所以她的臉在景框中看起來跟原來相反。事實上，她的臉只占了景框中的一小部分，交纏的身體則佔了絕大部分的畫面。由於這兩個人看起來是顛倒的，所以也剛好捕捉到這一場電光火石般的性邂逅當中，目眩神迷的激情感受。

《臥虎藏龍》（Crouching Tiger, Hidden Dragon）由李安（Ang Lee）執導。Asia Union Film & Entertainment Ltd. 2000 All rights reserved

12.8

細膩的世界

當導演們在拍攝性事場景的時候,通常希望以不帶任何色情聯想的方式,來完成充滿情慾的畫面。方法之一,就是努力捕捉真正性交時的興奮感,而不是眼睜睜看著這兩個人的動作。為什麼不把攝影機放進他們之間,好讓我們覺得也是這種體驗裡的一部分?那是我們感受到衣服和肢體之間的律動與磨蹭、被衣物和肉體細膩之處的吉光片羽所深深吸引,就好像我們在日常生活中的所作所為一樣。

在《偷香》裡的這個簡單畫面當中,觀眾除了一隻模糊的手、陰影,以及看來像是胸罩的東西之外,其他什麼都看不到。這裡運用的是長鏡頭,除了胸罩之外,一切都離焦,許多這樣的短暫片刻,讓我們覺得自己非常接近此一性愛場景。雖然我們還是會切回去,看這兩個人親吻和愛撫彼此,但正是這些短暫的片段,讓我們深深被他們的感受所吸引,也讓它成為電影裡最性感動人的場景之一。

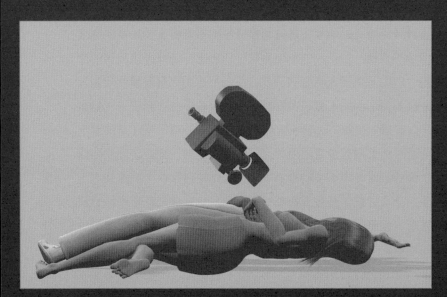

結論

當你開始準備執導電影的時候，心裡會有許多想法。工作時間
很長、睡眠時間不足、壓力很大，但是你身處於一團混亂的中
心，必須發揮前所未有的創意。除了要激發演員的演技之外，
你也必須以獨特的拍攝方式呈現出你的故事，這絕非易事。

撰寫這本書，讓我了解到自己如果能更加了解技術，也就更容
易在壓力下激發創意。拍電影的時候，時間永遠不夠用，你花
了好幾個月或是好幾年的時間去構思電影，但是卻只有短暫的
片刻，可以做出新的選擇或是解決問題，在此之後，你就必須
和那個結果共存一輩子了。對於那些從來沒有在電影圈工作的
人來說，我們花了十二個小時，卻只拍出兩分鐘的可用畫面，
實在是難以想像的事。但是對於在業界的人來說，這麼好的成
績幾乎是奇蹟了。我希望這本書可以幫助你培養出一種專注在
畫面、思考自身風格的方式，儘管時間流逝，它卻讓你能夠以
充滿創意的方式拍攝電影。

越了解自身技巧，也就越容易發揮創意。我經常聽到電影工作
者說他們不在乎技術或是電影史，他們只想要「有創意」。
有時候那種方式行得通，但通常你看到電影工作者在現場只會
「進行彌補」，因為發生了技術問題，但是卻沒有辦法及時想
出解決方案。要是他們能夠更加了解技巧，其實是大有機會表
現得更好。

這種缺乏洞見的結果，通常會被搖晃的攝影機運動以及快速度
剪接所掩蓋。但是，如果你希望仔細拍出一部好好說故事的電
影，你就必須要有更好的掌控。這並不是說你得要事前規劃每
一個鏡頭，不過，當技巧習慣成自然，原創就容易多了。請想
想《帝國大反擊》（The Empire Strikes Back）裡尤達的話，
告訴路克必須忘卻自己所學過的一切。當你已經對某個東西知
之甚詳到了「忘卻」的地步，你已經站在通往偉大的路途之上
了。不幸的是，許多人都在一開始時，以為捷徑就是不必學習
技術，但歷史告訴他們錯了，如果你更了解拍片的所有面向，
製作電影的成績也會越好。

現在你知道了一百種的「大師運鏡」方法，你已經具有更強的能力，勝過多數的電影工作者。你的任務是調整和改善，累積自己的大量實力，拍出可行的畫面。

我會寫這本書，是因為受到那些拒絕平庸、找出創造新方法的電影工作者所啟發。對於他們來說，那不是為了吃爆米花和票房收入，而是要拍出一部偉大的電影。你所面臨的挑戰則在於避免流於庸俗。導演任何的電影，都需要花許多時間和心力，但是到了拍攝現場，在完全無誤狀況下達成工作目標的壓力，會讓許多可能本來是天才的人變成了膽小鬼。我希望這些技巧可以讓你拍片時變得勇氣十足，無論壓力為何、無論你有多麼疲倦，請選擇朝向偉大邁進。

關於作者

克利斯‧肯渥西（Christopher Kenworthy）身兼編劇、製作人、導演，已經有了好幾個小時的戲劇和喜劇電影的電影作品，另外還有許多商業錄影帶、電視試映集以及音樂錄影帶、實驗性作品以及短片。

他的第一部劇情片是《Sculptor》，二〇〇八年澳洲的「天空之眼」（Skyview Films）電影公司所製作，他也製作和編導了三百個視覺特效畫面，並且執導了網路播出的《澳洲不明飛行物事件》（Australian UFO Wave），深受千百萬觀眾所喜愛。他的短片作品《Some Dreams Come True》在各大影展巡迴放映，時間長達一年，並獲得了好幾個獎項。

他也以編劇的身分參與幾齣電視劇的發想工作，寫過兩本小說和一些紀實類書籍。他出生於北英格蘭，但是在澳洲生活已超過十年以上的時間。

個人官網：www.christopherkenworthy.com
電子郵件：chris@christopherkenworthy.com

MASTER SHOTS